董其昌书画艺术博物馆 编

玄赏之音

董其昌书画作品赏析

上海书画出版社

序言

"读万卷书，行万里路。"这句脍炙人口的名言出自一位中国艺术史上里程碑式的大师——董其昌，他是明代著名的书画家、鉴藏家、书画理论家，是当时的艺坛领袖。董其昌的艺术集古大成，又自出机杼，他在书画实践创作和书画理论方面，对同时代和后代的书画艺术都产生了相当大的影响，引领了明清以来几百年中国文人书画的发展。

董其昌的艺术历久弥新，对于当代的书画艺术仍有非常重大的价值。董其昌书画艺术博物馆作为第一所董其昌专题博物馆，一直以来以整理、研究、宣传董其昌书画艺术成就为主，兼顾松江画派和云间书派，开展中国书画理论、书画作品、人文交流和松江府文化底蕴的研究。

2020年，为更好地弘扬董其昌的书画艺术，董其昌书画艺术博物馆发挥学术研究和公共教育两大职能，利用网络数据平台，开展松江历史文化特别是古代书画艺术的传承活动，设立了"玄外之音"微信公众号专栏。考虑到董其昌字玄宰，"玄外之音"栏目的名称正是借"玄宰"之"玄"，意为呈现董其昌书画的言外之意、象外之象。

栏目每期推出一件董其昌的书画作品，邀请业内专家介绍作品信息，赏析作品的形式技法、艺术风格、文化内涵等，用浅显易懂的文字、平易近人的视角和严谨的学术态度，让博物馆里的名家作品，轻松走进大众视野，供观众赏读，使观众亲近古人的创作时刻，从更多的角度、更深的层次欣赏中国传统书画艺术。

2021年是中国共产党一百周年华诞，也是"玄外之音"栏目正式推出一周年，为了纪念庆祝以及展示成果，董其昌书画艺术博物馆精选出三十六篇"玄外之音"专栏文章，编辑成书，为大家献上一场董其昌的艺术赏析盛宴。读者们可以在不同当代书画家的带领下，体验不同的观看视野，欣赏董其昌画中的趣味，了解董其昌的生活交友和他所处的时代，学习董其昌的创作技法及书画理论，看到董其昌内心的所思所想、人生态度。

希望每一位读者能通过阅读这本书，感知到一个生动立体的董其昌，打破古与今的隔阂，感受中国传统书画艺术的丰富魅力。

<div style="text-align:right">

凌利中

上海博物馆研究馆员、书画部主任

董其昌书画艺术博物馆专家艺委会委员

</div>

目 录

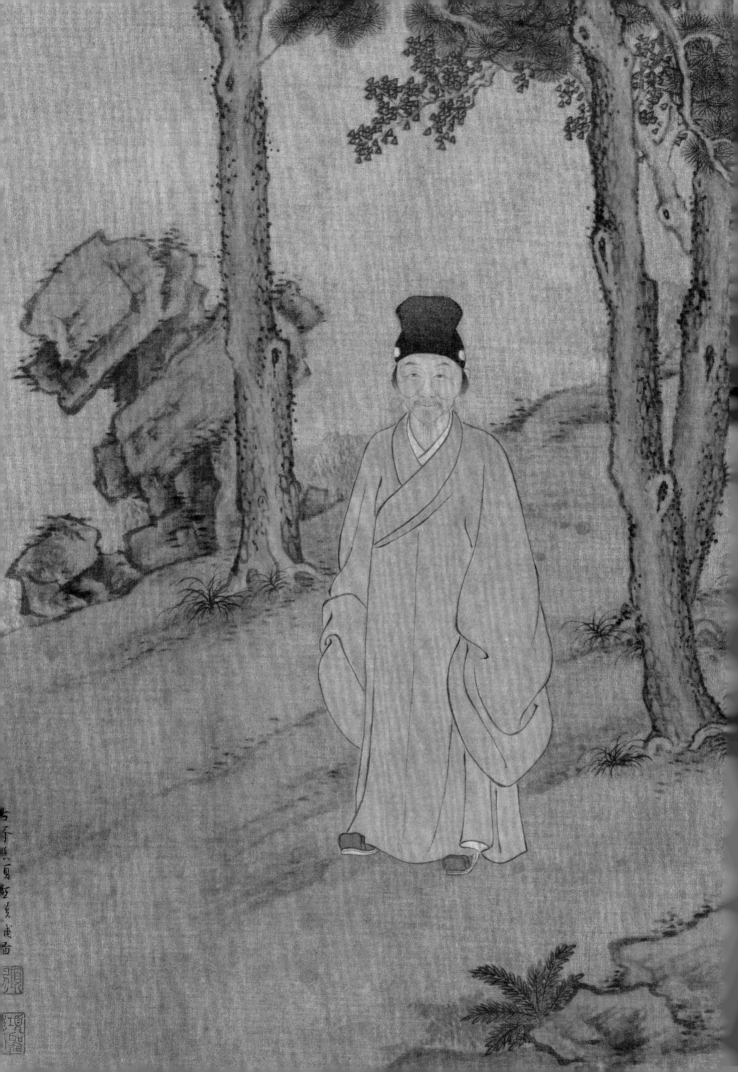

董其昌 字玄宰，号思白，别号香光居士，松江华亭（今上海）人。明朝后期大臣，书画家。万历十七年进士，官至南京礼部尚书。崇祯九年卒，谥"文敏"。

董其昌擅画山水，师法董源、黄公望、倪瓒；书法出入晋唐，自成一格，兼有"颜骨赵姿"之美，他本人极高的书画造诣引领松江画派和云间书派成为辐射全国的艺术流派。董其昌凭借文人的修养和丰富的鉴藏经历，集前人之大成，在实践和理论两个方面，对书画进行完善和升级，使文人画不再仅仅是一门视觉艺术，而成为了一门"人文学科"。

在艺术创作上，董其昌一改明末绘画流弊，力追古人的同时做出巨大创新：提倡笔墨形式，完成了"笔墨"与再现的脱离和独立，是中国传统绘画创作的一次重要进化。在理论上，董其昌以禅宗喻画，总结并提出了"南北宗论"，开创性地对文人画风格进行历史梳理，明确了文人画"以画为寄""以画为乐"的书画之道，从而完成"文人画"这一流派的建立，是世界上最早以某种确定的艺术观念对艺术史流派进行风格形式的分析，对艺术史产生了重大影响。

1555 年 2 月 10 日—
1636 年 10 月 26 日

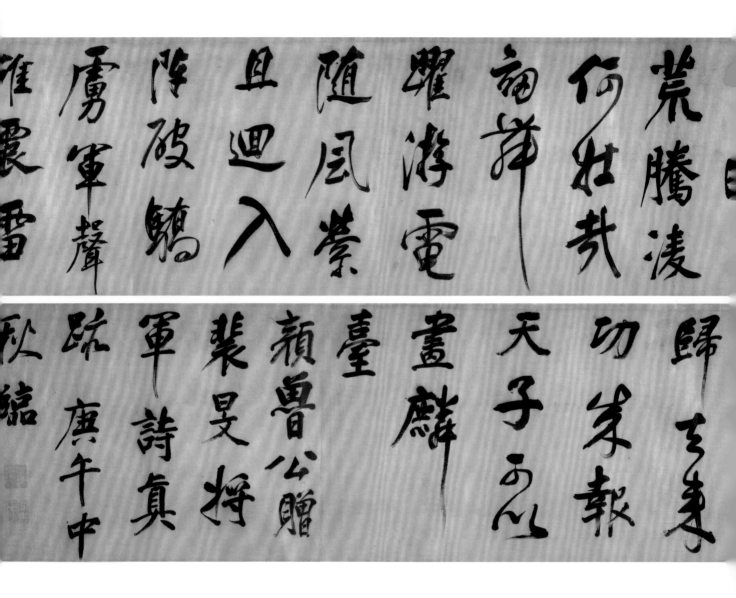

临颜真卿裴将军诗卷

材　　质　绫本

收藏地点　上海博物馆

作品尺寸　52.5cm×643cm

创作时间　明崇祯三年（1630）

作品释文

书法　裴将军。大君制六合，猛将清九垓。战马若龙虎，恒赫耀英材。将军临北荒，腾凌何壮哉。剑舞跃游电，随风萦且回。入阵破骄虏，军声雄震雷。登高望天山，白雪正崔嵬。一射百马倒，再射万夫开。匈奴不敢敌，相呼归去来。功成报天子，可以画麟台。颜鲁公赠裴旻将军诗真迹。庚午中秋临。

钤印　董氏玄宰、太史氏

作品赏析

彭烨峰

　　明代是中国书画艺术史上的一个重要阶段，这一时期的书画是在沿着宋元传统基础上继续演变和发展。明代大致可以分为前期、中期、晚期：前期以仿宋院体为主的浙派书画；中期以后，以吴门书画为代表的文人书画占据主流；明代中后期，随着吴门书画的逐渐衰落，以董其昌为代表的云间书派和松江画派开始扛起中国书画艺术发展的大旗。云间派和吴门派在书画艺术上有着千丝万缕的关系，也可以说云间派是在吴门书画的基础上发展起来的，很多艺术观点和理念都是相同的，他们都强调"师古"，崇尚经典，要向古人学习。但是，董其昌、莫是龙等云间书画家们认为"师古而不泥古"，讲究笔墨情趣，要有"自我"。

　　董其昌深知其中的道理，从他十七岁开始学习书法第一本字帖颜真卿的《多宝塔碑》到去世前一个月的《临摹宋四家法帖》，可以说临摹古人的经典贯穿了他的一生。我们看董其昌的书法，有颜真卿的圆润，米芾的跌宕，怀素的延绵，赵孟頫的静谧。这其中，颜真卿、米芾对于董其昌的影响的深远的，是刻骨入髓的，这可以在董其昌大量的书法作品中体现。

　　本卷董其昌以大字行书临颜真卿《裴将军诗卷》，创作于明崇祯三年（1630），作者时年七十六岁，应当属于董其昌晚年的作品。董其昌以小字行草见长，平淡儒雅风格居多，中年后期开始作大字，如《行书天马赋》《行书岳阳楼记》等。董氏大字以米法较多，但本幅，以颜体为法，这在董其昌传世的作品中还是很少见的。董氏临摹之作，大都与原作不太像，以"自我"为主，注重神采的汲取。通观此作，用笔沉着大气，行气疏朗有致，虽于原作风格差异较大，然结字间见颜字之骨格盎然，神气俱足似有力拔千钧之势，磊落梗直，豪情万丈。古语有云"书为心画""书者如也"，此作得刚正不阿之气息也。

　　因云间当代藏家静之先生向董其昌书画艺术博物馆捐赠此作碑刻原拓之故，笔者请教于上博凌利中先生。闲谈之中，得知此件作品曾一直存放于库房中，并不起眼，今幸得以重新审定，才得以让我们目睹其风采，幸哉！幸哉！

裴将军

大君制

荒騰淩何如哉因年

英材將軍臨北

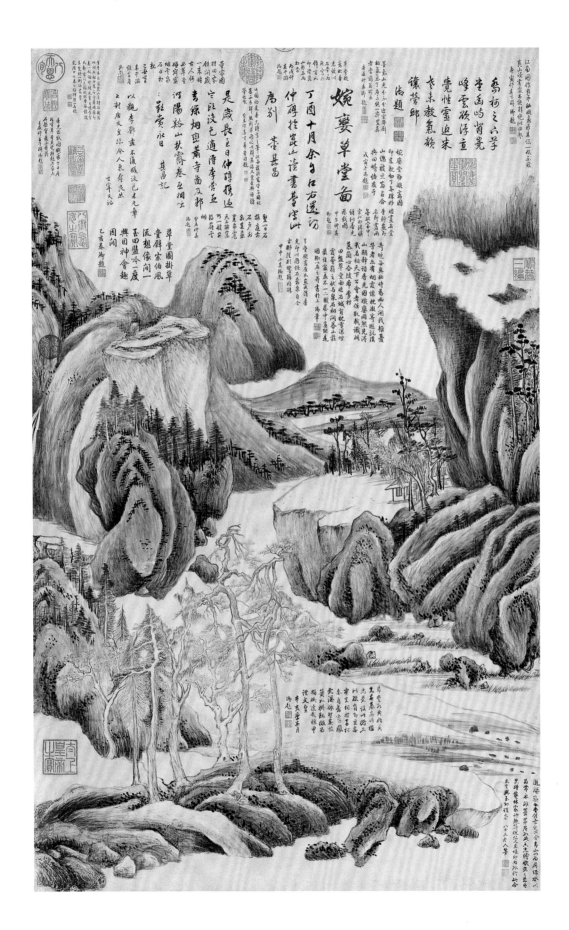

婉娈草堂图轴

材　　质　纸本

收藏地点　私人藏品

作品尺寸　111.3cm×68.8cm

创作时间　明万历二十五年（1597）

作品释文

款识　婉娈草堂图。丁酉十月，余自江右还，访仲醇于昆山读书台，写此为别。
董其昌。

是岁长至日，仲醇携过斋头设色。适得李营丘青绿《烟峦萧寺图》及
郭河阳《溪山秋霁卷》。互相咄咄，叹赏永日。其昌记。

以观李、郭画，不复暇设色。米元章云，对唐文皇迹，令人气夺。良
然。玄宰又记。

钤印　董氏玄宰、太史氏

作品赏析

<div align="right">韩雯</div>

　　《婉娈草堂图》是董其昌传世纪年作品中记载较早的一件佳作，现
藏美国纽约私人处。水墨纸本，长111.3cm，宽68.8cm。作于明万历
二十五年（1597），时年43岁。

　　从整幅画面来看，苍莽浑厚、奇古清逸，作品已初具董其昌典型的风
格面貌。此图的图式尤为独特，使静谧中隐藏了动势。细细观之，可分出"远
山、中景、近树"三块大的关系，每一大分合中又涵盖了跌宕起伏的小分合。
山石轮廓取势平稳中不失奇崛，辅以细密枯润的直皴，生动地塑造了重峦
山壑坚实厚重的质感。溪流与云气都以空白留之，烟云边缘略微的虚淡笔
墨，又增画面缥缈生韵。近处杂树外观简朴，深究则变化万千，树干转折
自然生动、顾盼生姿，树叶粗细刚柔并置、前后俯仰，层次极为丰富。浓淡、

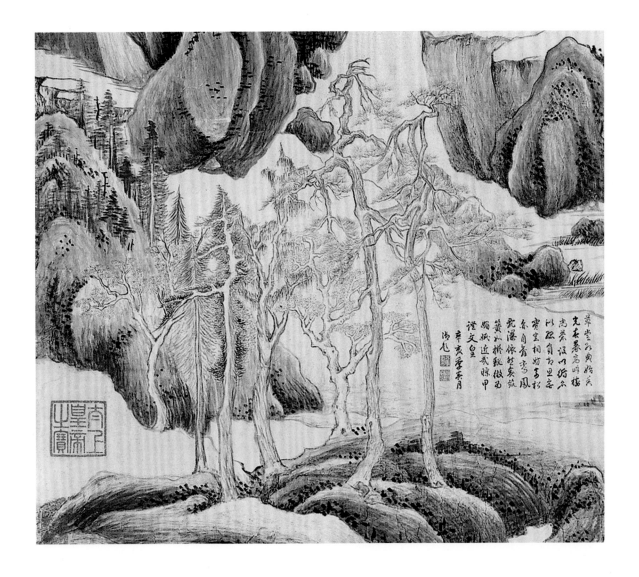

疏密、虚实、枯盈在他的笔下相辅相生，收放自如，蕴含生机。

　　画作上有董其昌题写的落款："丁酉十月，余自江右还，访仲醇于昆山读书台，写此为别。"董其昌与陈继儒为竹马之交，并成为相伴一生的挚友。婉娈草堂为陈继儒在松江小昆山隐居时构筑，此地为"二陆读书台"遗址，西晋陆机、陆云在此读书生活十有余年，故草堂取陆机诗中的"婉娈昆山阴"成婉娈草堂名。时年深秋之际，回乡拜访了隐居小昆山读书台的挚交，临行为其作画留念以示珍视与不舍。简单的情感幻化在无声的笔墨中，后世观之，每每感念这两位学识渊博之好友超越物质意义上，精神相契的深重情谊。

　　《婉娈草堂图》画面中心的石台上，即是陈继儒隐居山林间的那处草堂，峰峦天地间是这位隐士遁入山中的自足世界，是他俩畅谈作画的理想世界，亦是董其昌在此画中寄托的内心世界。

临怀素自叙帖卷

书　　体　草书

收藏地点　台北故宫博物院

作品尺寸　40cm×261.5cm

作品释文

书法　怀素生于长沙，幼而事佛，经禅之暇，颇好笔翰。然恨未能远睹前人之奇迹，遂担笈杖锡，西游上国，谒见当代名公，错综其事。遗编绝简，往往遇之。豁然心胸，略无疑滞。鱼笺绢素，多所尘点，士大夫不以为怪焉。颜刑部，书家笔法水镜之辨，许在末行，又以尚书司勋郎卢象、小宗伯张正言，曾为歌诗。故叙之曰：开士怀素，僧中之英。气概通疏，性灵豁畅。临怀素。董其昌。

印章　玄赏斋、石渠宝笈、宝笈三编、嘉庆御览之宝、嘉庆鉴赏、三希堂精鉴玺、宜子孙、宗伯学士、董玄宰

作品赏析

卢俊山

董其昌的草书受怀素的影响很大，特别是对这件《自叙帖》尤为钟爱，从董其昌的草书代表作之一的《试墨帖》，即可看出《自叙帖》对董氏书风的影响是非常深刻的。

董其昌的书法临摹作品在其存世的墨迹当中，占了很大的比例。他所临范本，上至魏晋，下至元明，皆有涉及。梳理董其昌的临摹作品，其临摹方法主要有三种："实临""意临"和"背临"。现存临摹作品中，意临作品最多。这件临怀素《自叙帖》也属于意临作品。

关于"意临"，董其昌往往是带着自己的想法来临摹作品。其在《画禅室随笔》中写道："余性好书，而懒矜庄，鲜写至成篇者。虽无日不执笔，皆纵横断续，无伦次语耳。偶以册置案头，遂时为作各体。且多录古人雅致语，觉向来肆意，殊非用敬之道。"简单地可以理解为，董其昌的书法临摹，常常是跟着自己的"感觉"来写的，不求工拙，只求书写时的"快意"。所以他在面对古人作品的临摹时，一方面是锤炼自身的"技法"训练，另一方面则是借古人的作品，表达自己对书法认识的审美理想。

即使书写大草，董其昌也依然表达出了他特有的"书卷气"。怀素《自叙帖》是一件大草作品，每一行字，往往是绵绵起伏的"一笔书"。然而，在董其昌的笔下，字与字之间的连笔却少了很多。牵丝少了之后，让这件大草作品，多了几分"静气"。

董其昌书写时的"断"，和他的用笔方式多"翻折"，有着很大的关系。翻折的过程，往往就带有提笔的过程，提则易断，所以更容易产生字字独立的现象。而怀素书写时，多用篆籀法，线条圆浑，且以圆转为主，所以会产生怀素草书所特有的线质，圆劲而有弹性。这也是清代一些书家批评董其昌书法的主要原因之一，如包世臣评价董其昌"行笔不免空怯"。

逐　簑　舞

上　披　色

〇國　衫　　

楊　面

怡無所歡寂寂人

普涉多

自親修心

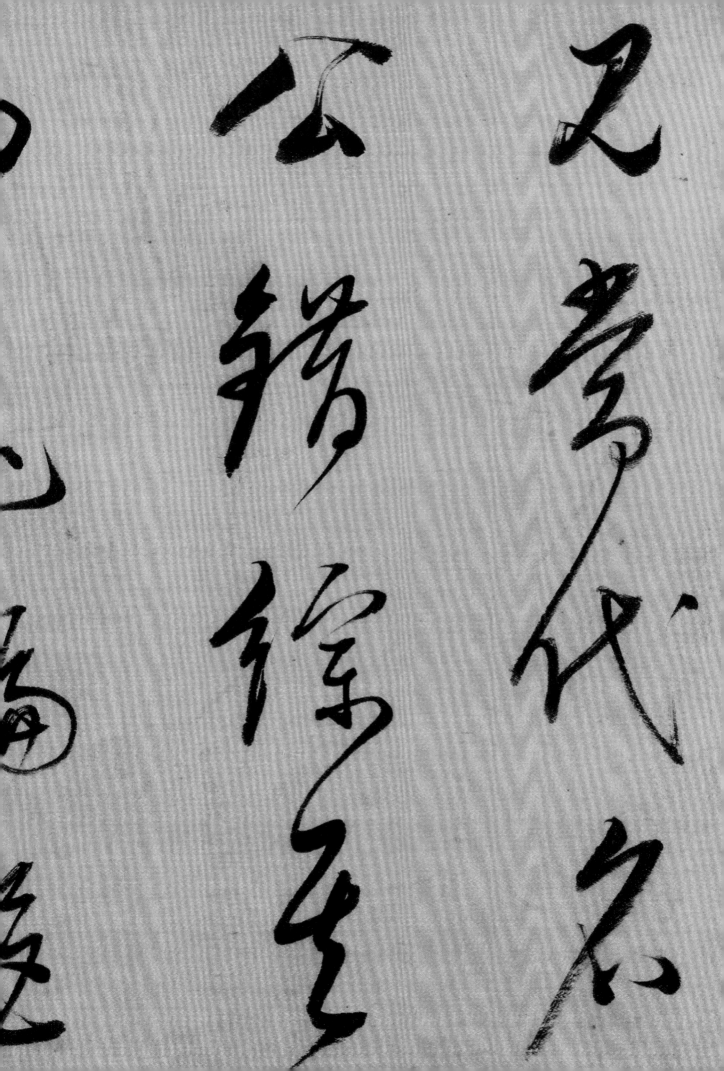

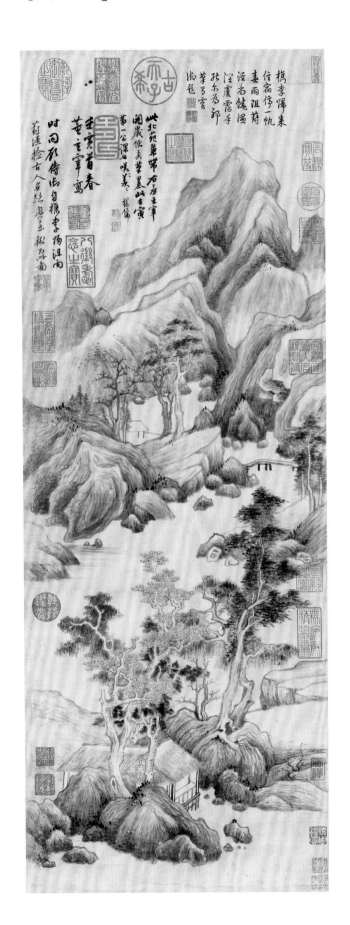

莳泾仿古图轴

材　　质　纸本

收藏地点　台北故宫博物院

作品尺寸　80cm×29.8cm

创作时间　明万历三十年（1602）

创作地点　莳泾

作品释文

款识　壬寅首春，董玄宰写。

　　　时同顾侍御自携李归，沮雨莳泾，

　　　检古人名迹，兴至辄为此图。

题跋　此北苑兼带右丞。玄宰开岁便

　　　弄笔墨，此壬寅第一公课也。

　　　嗟羡，嗟羡，继儒。

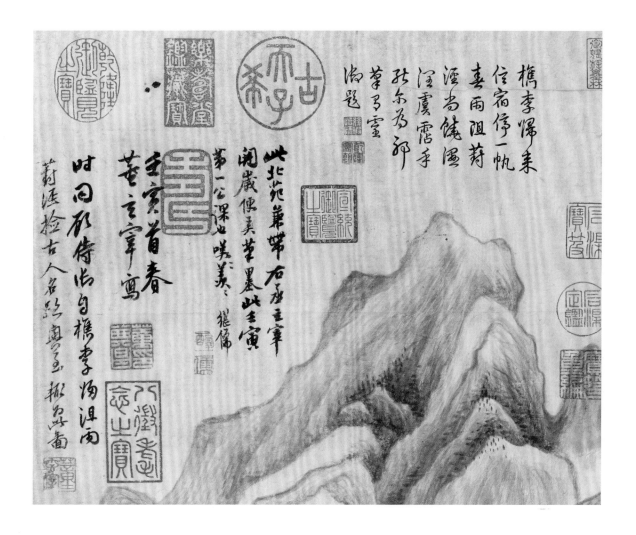

作品赏析

韩雯

图跋壬寅(1602)首春，为董其昌时年四十八岁时的作品，他自许"五十后大成"，这是他个人风格趋于成熟时期的作品。

万历三十年，董其昌与好友顾际明自嘉兴泛舟而归，刚入松江，途中遇雨，故宿于蓇泾，在这样一个雨夜，众人并未因受雨阻感到沮丧，反而寄情于书画，与古人神思往来，可以想象他当时对书画的热爱与投入，情到激动处，立马提笔完成了这件作品。随后他并未将这幅得意之作密不示人，而是很快和他的挚友陈继儒分享他的感悟与愉悦。

董其昌画的是心中的山水，他醉心其间，发出"以境之奇怪论，则画不如山水；以笔墨之精妙论，则山水决不如画"的感慨。

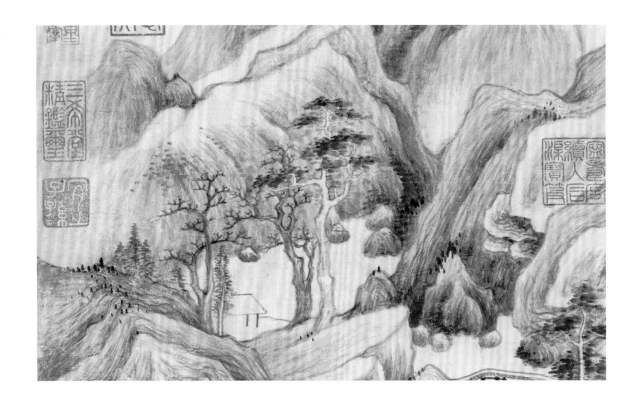

　　文人画之血脉自王维开始，由苏轼提出具体概念，代代相传。在这个雨夜，董其昌将他心中的山水，与这些先辈的笔墨血脉融合在了一起。几百年后的今天，我们在看这幅画的时候，同样能感受到在那个雨夜，董其昌的恭敬与仔细，这在他的绘画实践中是罕见的。

　　陈继儒与董其昌终生相契，深情厚谊，互为知己。所谓："少而执手，长而随肩。函盖相合，磁石相连。八十余载，毫无间言。"董其昌的很多画作上都有陈继儒的题跋。从挚友陈继儒对这幅画的题跋中我们得知，董其昌此画融会并再现了他对董源、王维风格的理解。

　　董源是董其昌一生追慕的画家，画中将取法自董源的披麻皴作浓淡疏密点画的层层堆叠，令画中山石呈现出苍润的质感。

　　此作墨色苍润，境界高逸，环水坡石间，亭台掩映于群山之中，好似王维《辋川图》山居生活的理想之境。画幅不大，画面中峰峦有致，古树高拔，村居幽谧，如入禅境。这幅《葑泾仿古图》被视为是奠定他个人风格的重要作品。

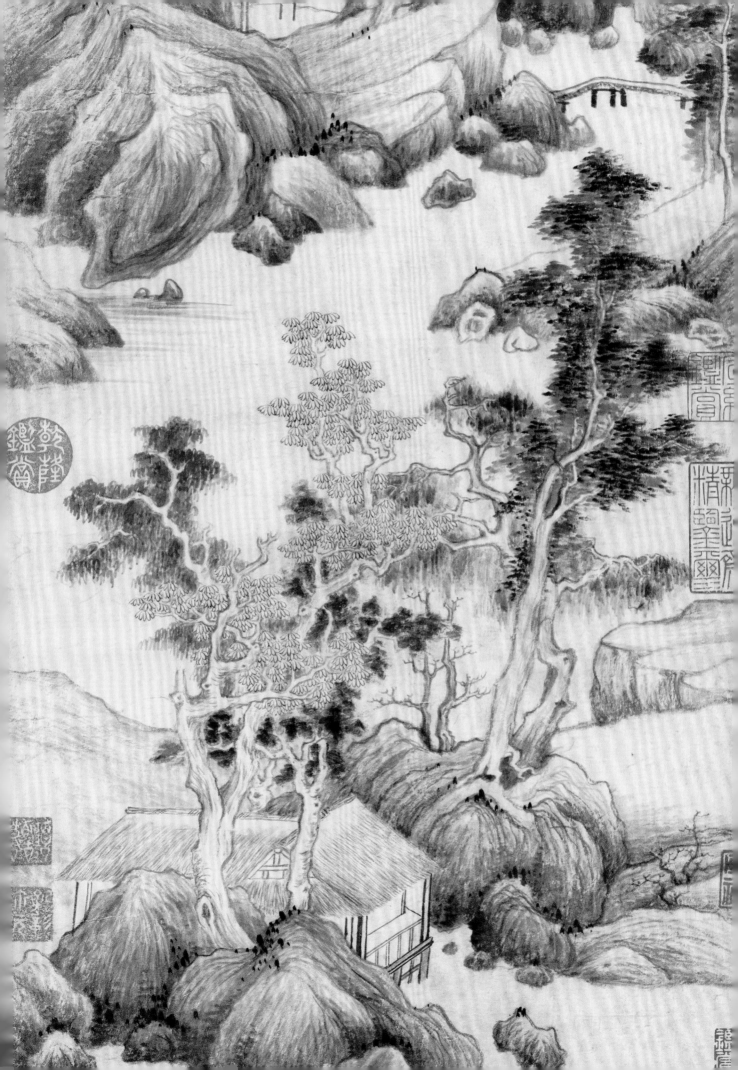

小楷五经一论册

书　　体　小楷

收藏地点　上海博物馆

作品尺寸　18.3cm×9.5cm×14

创作时间　明万历46年至48年（1618—1620）

樂志論　仲長統
使居有良田廣宅背山臨流
溝池環匝竹木周布場圃築
前菓蔬樹後舟車足以代步涉
之艱使令足以息四體之役養親

天尊大人為我著書得奉而脩
馬老子以廿八日中作道德二篇
喜拜受道言畢請從老子曰子
千日長齋誦經萬遍扵城都市
青羊之肆尋吾乃可得矣

有兼味之膳妻孥無苦身之勞
良朋萃止則烹羔豚以奉之嘉
時吉日則陳酒肴以樂之蹰躇
畦畹游戲平林濯清水追涼風
釣游鯉弋高鴻風于舞雩之下

度人經
太微帝君曰當知此經即是衆
生終歸窟宅若失此經一句一偈
即撰災禍永為孤露漂流二
徒五道之中大刧交周餘道皆滅

詠歸高堂之上安神閨房思
老氏之玄虛噓吸精和求至人
之仿彿與達者論道講書俯
仰二儀錯綜人物彈南風之雅
操發清商之妙曲逍遙一世之

此經獨存隨機下代救度天人太
虛受得此經倘行供養晝疫不倦
後得白日昇天道逍遙自在
家藏柳諫議書度人經在硬黄紙上懸腕作書初著
不覺佳愈觀愈妙後書有唐開成三年魚又言題神物也思
翁書此戲行用樂毅論法康熙壬午嘉平十三日跋士奇全

上眺眄天地之間不受當時之
責永保性命之期如此則可以
凌霄漢出宇宙之外美豈羨
入帝王之門哉　戊午三月十有八日

内景經
紫清上皇大道君太玄和
侍端化生萬物使我仙飛升十
天駕玉輪晝夜七日思勿眠子

作品释文　书法　乐志论。仲长统。使居有良田广宅，背山临流。沟池环匝，竹木周布。场圃筑前，果蔬树后。舟车足以代步涉之艰，使令足以息四体之役。养亲有兼味之膳，妻孥无苦身之劳。良朋萃止，则烹羔豚以奉之；嘉时吉日，则陈酒肴以乐之。蹰躇畦畹，游戏平林。濯清水，追凉风。钓游鲤，弋高鸿。讽于舞雩之下，咏归高堂之上。安神闺房，思老氏

之之玄虚；呼吸精神，求至人之仿佛。与达者，论道讲书。俯仰二仪，错综人物。弹南风之雅操，发清商之妙曲。逍遥一世之上，睥睨天地之间。不受当时之责，永保性命之期。如此，则可以凌霄汉，出宇宙之外矣。岂羡夫入帝王之门哉！戊午三月十有八日，书于吴门舟次。其昌。

阴符经。日月有数，大小有定，圣功生焉，神明出焉。其盗机也，天下莫能见，莫能知。君子得之固躬，小人得之轻命。瞽者善视，聋者善听。绝利一源，用师万倍。心生于物，死于物，机在目。天之无恩，而大恩生。迅雷烈风，莫不蠢然。至乐天之无私，用之至公。禽之制在气。

西升经。尹喜为关令，瞻见紫云西迈，知有道人当度。仍斋洁烧香，想见道真。其年十二月廿五日，老子度关。喜迎设礼称弟子。曰：愿天尊大人为我著书，得奉而修焉。老子以廿八日中作《道德》二篇，喜拜受道。言毕请从，老子曰：子千日长斋，诵经万遍。于成都市青羊之肆寻吾，乃可得矣。

度人经。太微帝君曰：当知此经，即是众生终归窟宅。若失此经，一句一偈，即构诸灾祸，永为孤露漂流。二徒五道之中，大劫交周，余道皆灭。此经独存，随机下代，救度天人。太虚受得此经，修行供养，昼夜不倦。后得白日升天，逍遥自在。

内景经。紫清上皇大道君，太玄太和挟侍端。化生万物使我仙，飞升十天驾玉轮。昼夜七日思勿眠，子能行此可长存。积功成炼非自然，是由精诚亦由专。内守坚固真之真，虚中恬莫自致神。百谷之实土地精，五味外美邪魔腥。臭乱神明胎气零，那从反老得还婴。

清净经。人能常清静，天地悉皆归。上士无争，下士好争。上德不德，下德执德。执著之者，不名道德。众生所以不得真道者，为有妄心。既有妄心，即惊其神。既惊其神，即着万物。既着万物，既著即生贪求。既生贪求，即是烦恼。庚申九月七日书此五经。其昌。

钤印　高士奇印、江村高士奇图画印、山川之美堂、董其昌印、此中有真意、竹窗、源头活水书屋、怡闲书画、相赏松石间意、陈氏

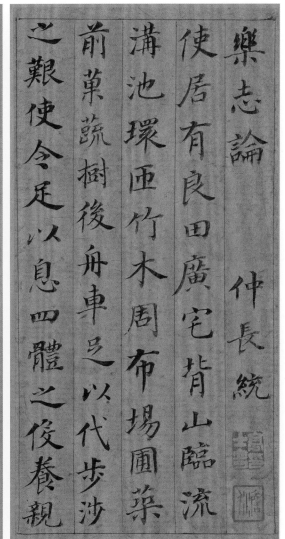

樂志論　仲長統

使居有良田廣宅背山臨流

溝池環匝竹木周布場圃築

前菓蔬後舟車之以代步涉

之艱使令足以息四體之役養親

有無味之膳妻孥無苦身之勞

良明莘止則烹羔豚以奉之嘉

時吉日則陳酒肴以樂之躊躕

畦畹游戲平林濯清水追涼風

釣游鯉弋高鴻風于舞雩之下

作品赏析

谢贵民

董其昌是明代万历后期最杰出的书法家，但他少年时期书法并不出众，十七岁参加松江府会考，知府批阅考卷时，被他的文才所打动，本欲将他评为第一，却因其字太差，遂将第一改为第二，这极大地刺激了董其昌，自此发愤临池，终成大家。

董其昌书法公认以行草书造诣最高，但他与米芾一样，对自己的楷书，特别是小楷，非常自负，而且轻易不为人书。董其昌曾回忆说："初师颜平原（真卿）《多宝塔》，又改学虞永兴（世南），以为唐书不如晋、魏，

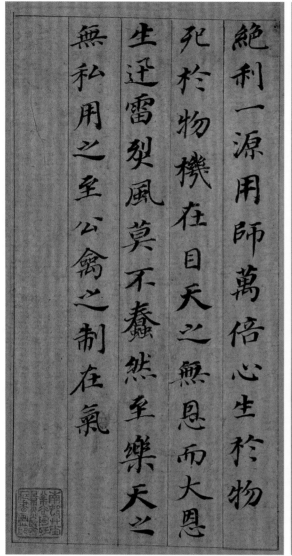

遂仿《黄庭经》及钟元常（繇）《宣示表》《力命表》《还示帖》《丙舍帖》。凡三年，自谓逼古，不复以文徵仲（徵明）、祝希哲（允明）置之眼角。"可见，董其昌的自负是建立在他对楷书有着极深的研究基础之上的。

董其昌小楷《五经一论册》，其中《乐志论》一篇，书于万历四十六年（1618），《阴符经》《西升经》《度人经》《内景经》《清净经》五经各一段，书于万历四十八年（1620）。此册所写的五本经都有古代大家的传本，而且董其昌都有鉴藏，万历三十一年（1603）董其昌刻制《戏鸿堂帖》，还向韩逢禧借杨羲《黄庭内景经》摹刻于卷首。

此册笔法精湛，用笔纯熟，始终保持中锋用笔，笔力劲健，其形态与赵孟頫书法如出一辙，可见董其昌书法受赵书的影响非常大。董其昌虽然

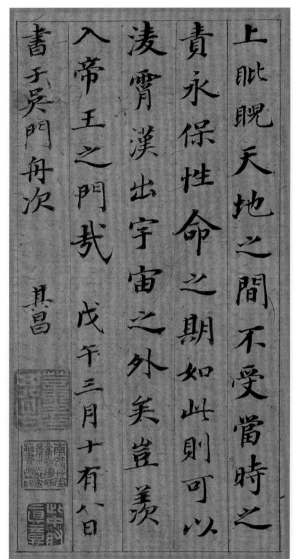

曾多次批评赵孟頫书法不入古，并说自己不学赵，但晚年却又追悔年少时不懂赵书之高妙。由此可见，董其昌一生都把赵孟頫作为超越的对象，书风因而长期受赵影响。董其昌在结构上主张米芾"大字如小字，小字如大字"以势为主的见解。为此还特意写了一件"小字现大"这一难得一见的大字作品。董书结字大多十分紧密而精微有势，此册大部分字的结构在平稳的基础上显现出上紧下松的特征，呈上收下放之体势。

在章法上，董其昌受杨凝式的影响较大，讲究疏密相间，以疏朗为主调，字距和行距都比较大，大多以行距大于字距分行布局，疏朗匀称，力追古法。这一特点在没有界格的行草书中尤为明显，因而形成董书萧散简远的意趣，而本册因受界格的限制，行距较其他无界格的作品要略小一些。

度人經
太微帝君曰當知此經即是眾
生終歸窟宅若失此經一句一偈
即撝諸災禍永為孤露漂流二
徒五道之中大劫交周餘道皆滅

此經獨存隨機下代救度天人太
虛受得此經俻行供養晝夜不倦
後得白日昇天逍遙自在
家藏柳諫議書度人經在硬黃紙上懸腕作書初看
不覺佳愈觀愈妙後書有唐開成三年代午正月十六日
記淵字世民字皆犇筆又大順元年魚又宣題神物也思
翁書此數行用樂毅論法康熙壬午嘉平十三日跋士奇

董其昌用墨也非常讲究，他曾经仔细观察古帖，进行深入的研究，而后得出结论："字之巧处在用笔，尤在用墨，然非多见古人真迹，不足与语此窍也。"董其昌强调用墨宜润勿燥忌肥，其作品大多淡润而出神韵。此册淡雅清润，可谓尽得用墨之妙。

总而言之，董其昌喜参禅悟道，主张以禅入书，书法追求飘逸，崇尚清淡，他认为清淡是书法审美标准的核心。因此，董书风格清润秀逸、淡雅平和，呈现出萧散简远、飘逸空灵的意境，从小楷《五经一论册》中便能窥其一二。

西昇經

尹喜為關令瞻見紫雲西邁知
有道人當度仍齋潔燒香想
見道真以其年十二月廿五日老
子度關喜迎設礼稱弟子曰願
天尊大人為我著書得奉而侑
為老子以廿八日中作道德二篇
喜拜受道言畢請從老子曰子
千日長齋誦經万遍於城都市
青羊之津尋吾乃可尋其

烟江叠嶂图卷

材　　质　绢本

收藏地点　上海博物馆

作品尺寸　30.5cm×156.4cm

创作时间　明万历三十二年（1604）

题款时间　明万历四十二年（1614）

作品释文

书法　书王定国所藏烟江叠嶂图。江上愁心千叠山，浮空积翠如云烟。山耶
云耶远莫知，烟空云散山依然。但见两崖苍苍暗绝壁，谷中有百道飞
来泉。萦林络石隐复见，下赴谷口为奔川。川平山开林麓断，小桥野
店依山前。行人稍度乔木外，渔舟一叶江吞天。使君何处得此本，点

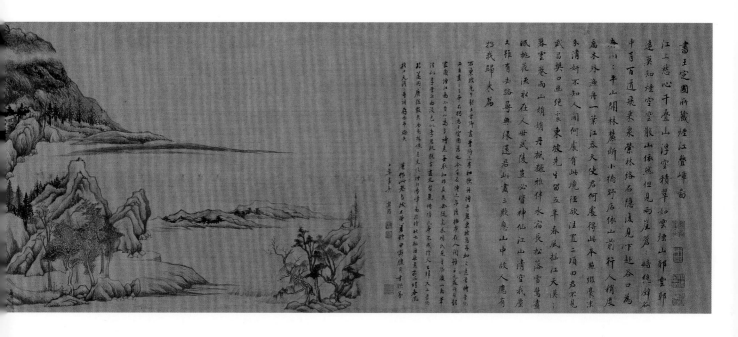

缀豪末分清妍。不知人间何处有此境，径欲往置二顷田。君不见，武昌樊口幽绝处，东坡先生留五年。春风摇江天漠漠，暮云卷雨山娟娟。丹枫翻雅伴水宿，长松落雪惊昼眠。桃花流水在人世，武陵岂必皆神仙。江山清空我尘土，虽有去路寻无缘。还君此画三叹息，山中故人应有招我归来篇。

款识　右东坡先生题王晋卿画。晋卿亦有和歌，语特奇丽，东坡为再和之。意当时晋卿必自画二三本，不独为王定国藏也。今皆不传，亦无复枌（摹）本在人间。虽王元美所自题家藏《烟江图》，亦目以为与诗意无取，知非真矣。余从嘉禾项氏见晋卿《瀛山图》，笔法似李营丘，而设色似李思训，脱去画史习气。惜项氏本不戒于火，已归天上，晋卿迹遂同广陵散矣。今为想像其意，作《烟江叠嶂图》。于时秋也，辄从秋景。于所谓"春风摇江天漠漠"等语，存而弗论矣。旧作此卷与跋不曾着款。甲寅腊月重题，盖十年事矣。其昌。

钤印　其昌、虚斋审定、宗董室珍藏印、揖甫心赏

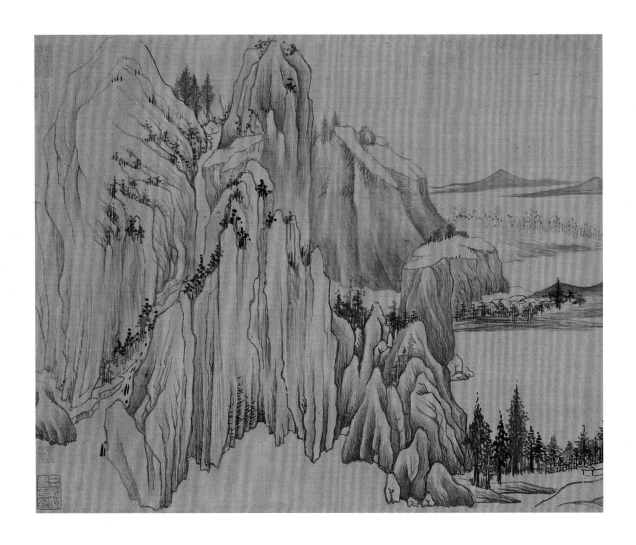

作品赏析

邱佳铭

　　从董其昌的题跋中可知,此《烟江叠嶂图》是其追摹宋代画家王诜的《瀛山图》的笔墨之法,并依据苏轼《书王定国所藏烟江叠嶂图》中的描述,"想像其意"所画而成。全卷以平远法构图,江面开阔,通过山脚地平线的不断抬高,使人在视觉上感受到江面由近及远的千里之势。画卷中段主山以细密的纵向皴笔画出,中间穿插以流动的云霭,既与密实的山石皴笔形成虚实、疏密对比,又增加了山体的变化和不确定性,使主山葱郁繁密而不显板滞。卷末一组山体以近乎白描的手法,勾勒出山石结构之后以少量的皴笔在阴面强调出丘壑即可。与董其昌的其他山水画作品中绵柔的披麻皴相比,此画中山石皴法颇为特别,运用了较多纵向垂直的皴线来表现山石。

画中的屋宇大多安排在山脚洲渚浅滩处，仅勾勒出大体结构，留白，不染墨色，与山石相比在体量上显得极小，凸显出江山辽阔的视觉感受。画中没有人物，实际上屋宇、桥梁本身就暗示出人在山川中的栖居和存在。因此，作为画中人文景观的村舍、寺院既是一种建筑形态，也是山居归隐思想的形式外化。这与时年五十岁的董其昌辞官不就的实际行为是相符的。

另有台北故宫博物院藏董其昌《烟江叠嶂图卷》（30.7cm×141.8cm）绢本水墨。与上博藏本在材质、章法布局、题款、尺寸等方面都相似度极高。以钟银兰、凌利中两位学者为代表，认为上博本笔墨自然流畅，为董其昌真迹，台北故宫博物院藏本，用笔滞弱，用墨乏神，当为临摹之作。

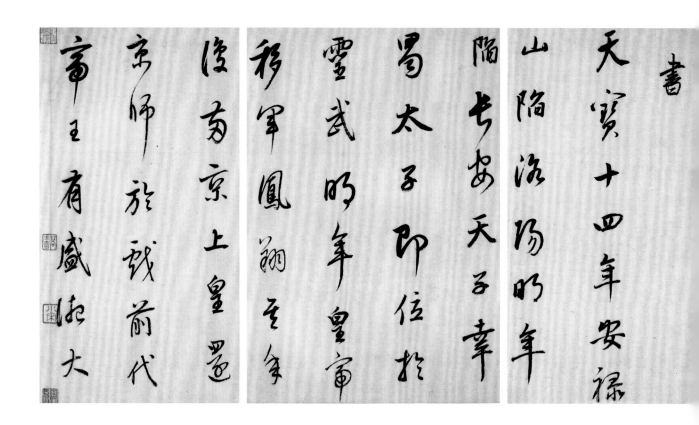

大唐中兴颂卷（局部）

书　　体　行书
收藏地点　香港虚白斋
作品尺寸　28.3cm×613cm
创作时间　明万历三十二年（1604）

作品释文

书法　大唐中兴颂（有序）。尚书水部员外郎兼殿中侍御史荆南节度判官元

　　　结撰。金紫光禄大夫前行抚州刺史上柱国鲁郡开国公颜真卿书。

　　　天宝十四年，安禄山陷洛阳。明年，陷长安，天子幸蜀，太子即位于

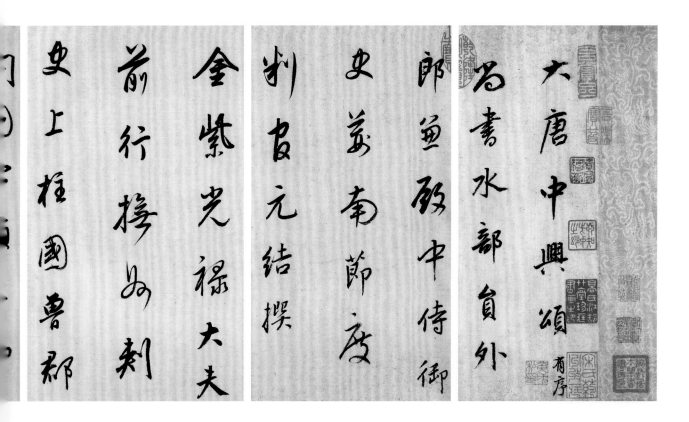

灵武。明年，皇帝移军凤翔。其年，复两京，上皇还京师。於戏！前代帝王有盛德大业者，必见于歌颂。若今歌颂大业，刻之金石，非老于文学，其谁宜为？

颂曰：

噫嘻前朝，孽臣奸骄，为惛为妖。边将骋兵，毒乱国经，群生失宁。

大驾南巡，百寮窜身，奉贼称臣。天将昌唐，繄睨我皇，匹马北方。

独立一呼，千麾万旟，戎卒前驱。我师其东，储皇抚戎，荡攘群凶。

复复指期，曾不逾时，有国无之。事有至难，宗庙再安，二圣重欢。

地辟天开，蠲除袄灾，瑞庆大来。凶徒天休，死生逆俦，涵濡堪羞。

功劳位尊，忠烈名存，泽流子孙。盛德之兴，山高日升，万福是膺。

能令大君，声容沄沄，不在斯文。湘江东西，中直浯溪，石崖天齐。

可磨可镌，刊此颂焉，何千万年！上元二年秋八月撰。大历六年夏六月刻。

钤印 乾隆御览之宝、石渠宝笈、三希堂精鉴玺

作品赏析

樊利杰

　　董其昌书写《大唐中兴颂》的时候，正好五十岁，对于一个艺术家来说，正值创作的高峰期。此时，有好友携颜真卿《大唐中兴颂》拓片前来鉴赏，董其昌感念此碑遥远，无法亲自前往拜读，便抄录了一通纪念。恰董其昌收藏有赵孟頫名画《山谷浯溪读碑图》，便将题诗一并送与友人。

　　董其昌写完《大唐中兴颂》后直言："颜鲁公真书，余以行体录之。"查阅董其昌留下来的作品，不难发现，他对非常中意的名帖，除了临摹之外，往往喜欢换书体再创作，这也足见董其昌对自己书法的自信。比如，除此作之外，他还有行书《麻姑仙坛记》等留传。

　　遥想在唐上元二年（761），安史之乱将要结束之时，诗人元结在江西九江任上写下了这篇诛乱、纪功、颂德的《大唐中兴颂》。十年后，元结留恋湖南浯溪的山水，将自己撰写的诗文请颜真卿书丹，再遣人镌刻在浯溪中峰的崖壁上。许永在《浯溪颜元祠堂记》说："次山之文，无虑数万言，而《中兴颂》独传天下，亦鲁公字画有助焉耳。"可谓文以书名，书彰文采。董其昌说："《浯溪中兴碑》名《三绝碑》，谓颜（真卿）之书，元（结）之颂与镜石内外莹澈为之耳。"并认为柳宗元的《平淮雅》似此颂、蔡襄《建桥记》似此书，给予了高度评价。

　　明之前，学习唐楷还没蔚然成风，但历代文人书家，对宽博正大、具有庙堂之气的颜楷极为推崇，最具代表性的当属苏东坡和董其昌。董其昌留传下来的真迹中，有相当数量的临颜之作。通过这些作品，能非常清晰地窥见颜真卿对他的影响。虽然笔者目及的资料中，并未看到董其昌楷书临《大唐中兴颂》，但结合董的楷书风格有理由推断出他受到过此帖的影响。董其昌的楷书，一直保留着颜真卿的基本风貌，并在此基础上，拉高字的重心，中宫收紧，把颜体楷书从碑上还原到文人案头，变森严庄重为清心雅气。从一家而入，旁学百家后，又从一家而出，这在明之前书法大家中，并不多见。在行书上，董其昌适当地吸收了颜真卿的外拓笔法，并强调中锋的使用，使作品散发出淡淡的篆籀之气。同时，他也聪明地借鉴了二王行书的温雅清瘦，入笔变化无穷，整体上却又不着痕迹。笔笔画画感觉无甚特殊，组合在一起，却风格鲜明，气息浓郁。

此作由《大唐中兴颂》原文、两篇跋语及一首长诗组成。《大唐中兴颂》为主体部分，约为三张纸拼合而成。初下笔时，神视澄明，一笔一画不疾不缓，娓娓道来。至"有国无之"，平静的书写状态随着文意开始起伏，笔速加快，行中带草，至结尾时，情绪复归稳定，但手下更加轻松自在。后面的长诗部分与主体书写状态相类似，而两跋文字略小于正文，行中带草，自然无碍，书写速度似乎更快。值得注意的是，元结原文中"凶徒逆俦，涵濡天休，死生堪羞"此处写为"凶徒天休，死生逆俦，涵濡堪羞"，应属笔误。

纵观此帖，笔力弥漫，真气缭绕，秀雅而不失厚重，无一处懈怠。全篇一百二十行，一任自然，加之行距与字距都比较大，大珠小珠落玉盘，给人一种疏朗的温雅之气，堪称董其昌的精心之作。起笔处，初看极其含蓄，细观又仪态万千，虽然多为尖笔直入，但入笔即按，看不到尖细萦绕，这使笔画饱满、神完气足。行笔时几乎处处中锋，使转自如，无大的粗细、浓淡对比，却在速度上起落分明。笔画与笔画之间、字与字之间都由笔势相承接，如涓涓细流，沁人心脾。不少人以为，董其昌多用淡墨，殊不知，董擅绘画，墨分五彩，统而用之，不会拘于一格。此作多用浓墨，初时蘸墨较勤，随着书写速度加快，大约四五字便由浓至枯，形成作品特有的小节奏。

此作共由六纸首尾相拼而成，清人高士奇在题跋时言："此卷自首至尾纸六，接字一百廿行，文敏两次书名并记之，以防割裂。"清末民初的叶德辉也说："接纸处钤有印章，恐人割裂，分析其为江村爱重至矣。"董其昌两次落款，高士奇在纸的接缝处盖章，都是生怕无知之辈把这件完整的作品割裂流传。高士奇又说："近来董迹日希（稀），略草数行皆索重价，似此精茧妙墨真而且佳，即文敏在日，亦不多有。子孙当知宝爱弗轻以示人。然世人以耳为目，实能鉴别者少，遇佳迹反忽视者良可叹矣！"所幸的是，这件作品历来被人所重，并没有让他们的担心发生。

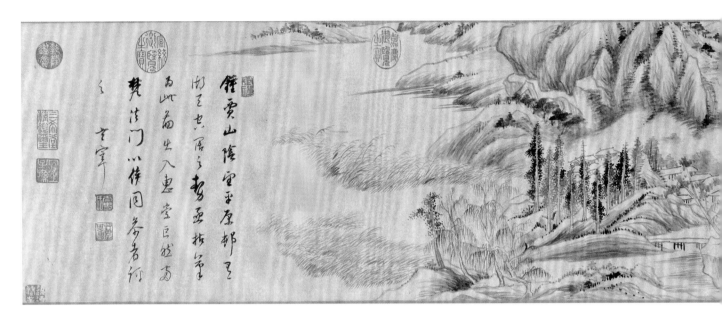

钟贾山阴望平原村景图卷

材　　质　金笺

收藏地点　故宫博物院

作品尺寸　28.2cm×152cm

创作地点　松江佘山

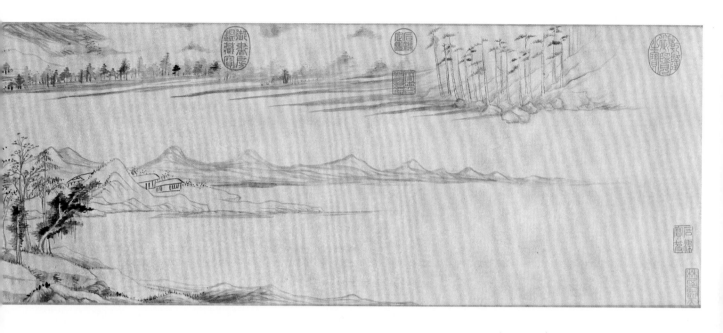

作品释文

书法　钟贾山阴望平原村，有湖天空阔之势。亟拈笔为此图，出入惠崇、巨
然两梵法门，以俟同参者评之。玄宰。

钤印　作者印：画禅、太史氏、董其昌
　　　　收藏印：乾隆御览之宝、石渠宝笈、林屋洞天、石渠定鉴、宝笈重编、
御书房鉴藏宝、嘉庆御览之宝、宣统御览之宝、乾隆鉴赏、三希堂精
鉴玺、宜子孙、进德修业

著录　《石渠宝笈续编》卷三十八。

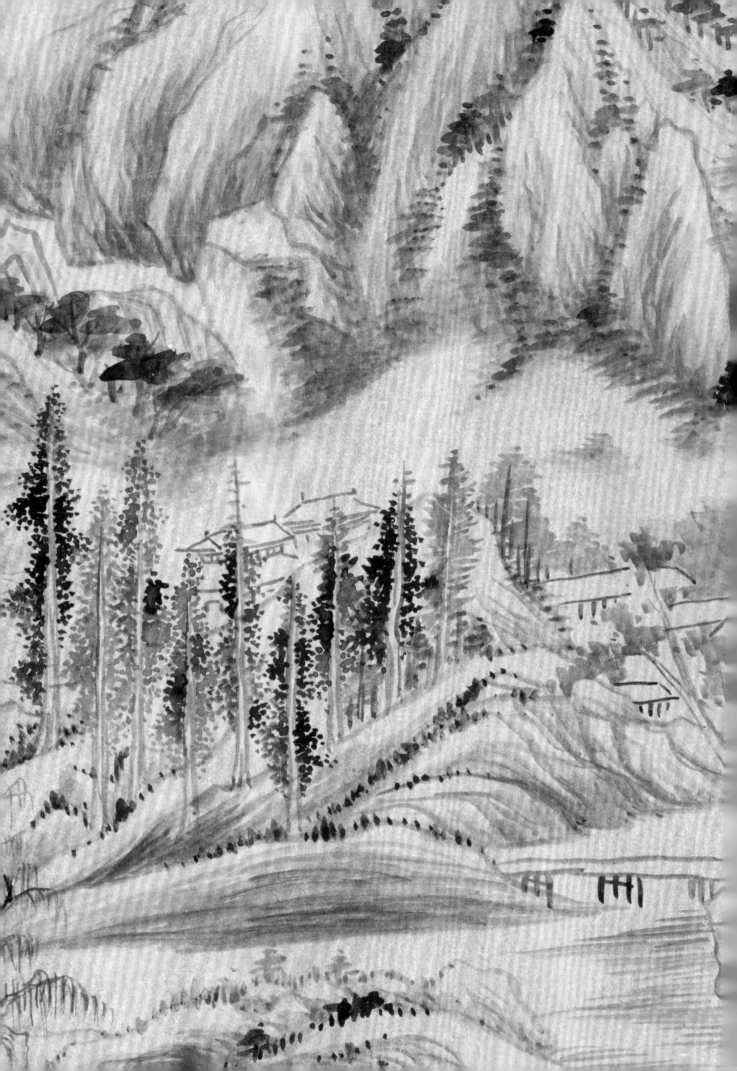

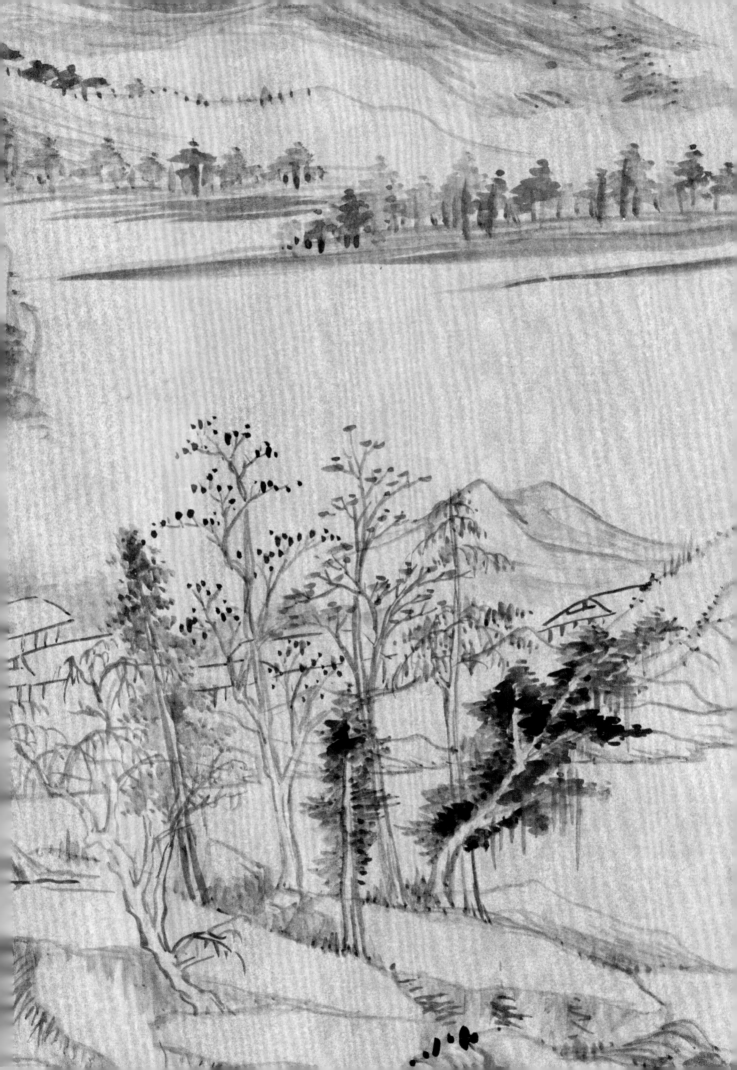

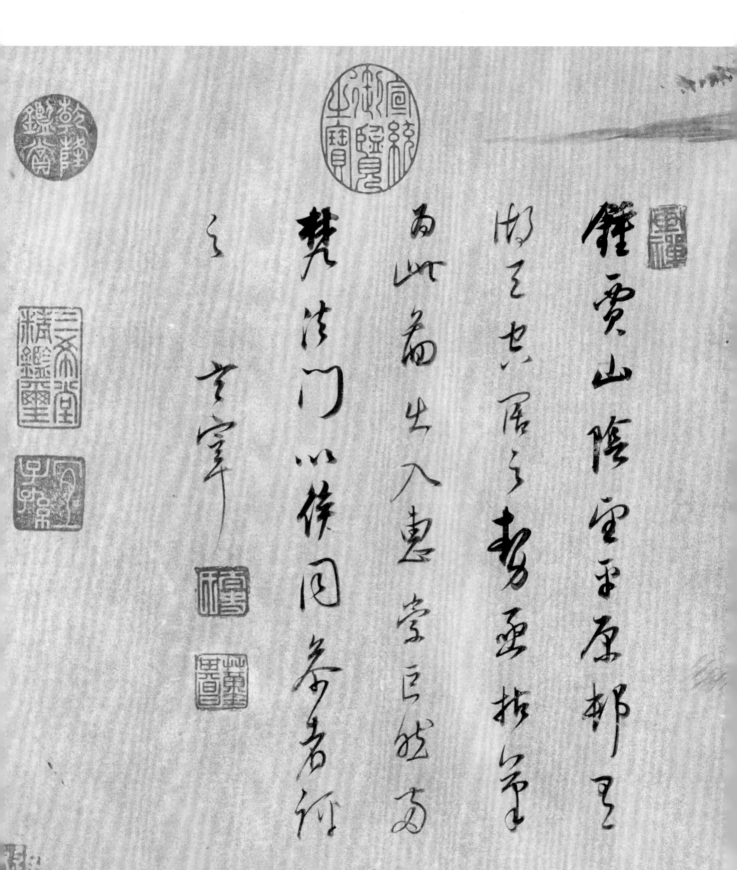

钟贾山陰雪霁层垄郁林

湖天共麗居之者亦画亦非

而此幅出入画学直是为

梵法门以俟同参者

　　玄宰

作品赏析

黄为

　　董其昌有许多时间都是半官半隐在老家松江闲居，与好友倘徉在山水之间。松江自然的山水必然是他经常游走写生的好地方。钟贾山，位于天马山之东，与罗山对峙，海拔 39.3 米，山势险峻，人文历史悠久，相传唐代有钟姓和贾姓达官人士隐居于此。平原村是以晋陆机为平原内史得名。此卷描绘的正是佘山九峰十二山中的一山——钟贾山阴面背临平原村的景色，为实景写生之作。平原村落之景浓缩于林木之间。

　　山峦错落，青峰连绵，层林参差，树木繁茂，板桥卧波，屋舍隐现，云烟氤氲，湖畔风起，芦苇摇荡，湖天一色。画中山石用中锋细笔勾写轮廓，继以短笔浓点或卧笔长皴表现其阴阳向背。画树运笔率意，注重枝桠曲直姿态。构图平远开阔，呈现出江山无尽的悠远之趣。笔法疏秀，墨色淡雅，塑型朴拙，正是董氏南宗禅学画理的精髓表现。

　　董其昌在广泛吸纳前贤名家，尤其是董源、荆浩、赵孟頫、黄公望四大山水宗师的清和盈贯的小写意笔法之后，逐渐形成了兼工带写的笔法特色，这种既有工笔的齐整严密又有写意的随性无拘的用笔特色也使得在他的山水绘画的轮廓线疏淡浑化的基本表征之外，自有一种柔宛简练的飞动之气。画卷一开始，是一段由河岸和数株古松丛交织的楔形景致，松树画的轻松率真，简直可以说是具有表现主义的风采。

　　此卷的重心在中间偏右部分，前景部分画家以几乎抽象的几何块面堆积方式来重塑构建山水造型，八棵形态各异的树木以短线条双勾，前后高低不同且有曲直变化，奇正相依。树叶表现得更为丰富，有的以侧锋卧笔大点横贯，有的浓淡墨相互交叠，有的直接落笔画点、画线成叶，随手写出，各具神采。纵观此卷，长披麻皴的线条交织叠加运用在整幅作品中，在隆起的土石边缘，附加了一排浓黑的墨点，这完全是受到了元黄公望画风的影响。

　　作者在静观自然景象的基础上，以娴熟的笔墨技法阐释自己对自然山川的本质感悟，其画山石凹凸向背分明，峭丽中含淡逸之意。完全超越了山水云树的具体形貌，以形写神，故图中每一景、每一境虽都不是自然景观的真实描绘，但读者却可从其谨严的笔墨塑造中领略到真山实水的存在。

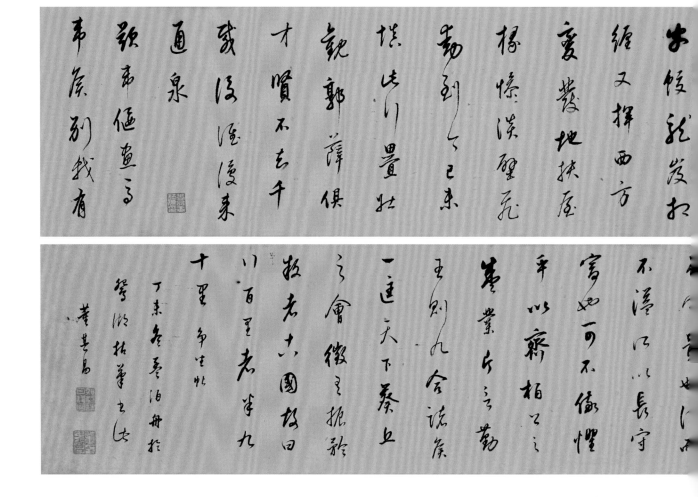

观少保薛稷书画壁卷

书　　体　行草

收藏地点　尚品轩

作品尺寸　24.2cm×291.5cm

创作时间　明万历三十五年（1607）

创作地点　嘉兴

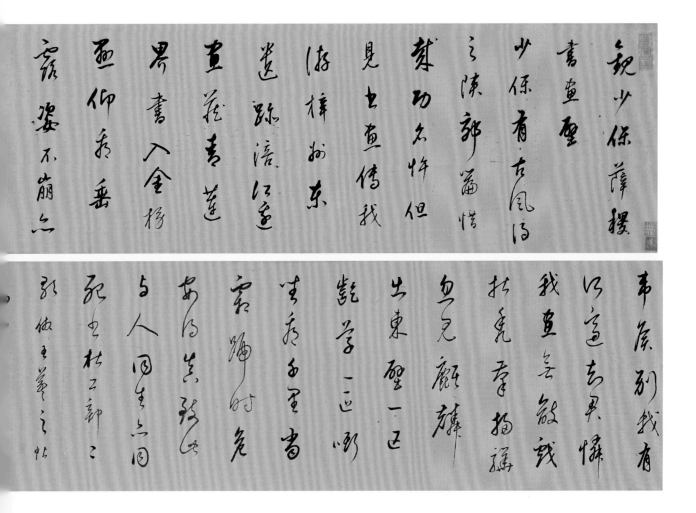

作品释文　　书法　观少保薛稷书画壁。少保有古风，得之陕郊篇。惜哉功名忤，但见书画传。
我游梓州东，遗迹涪江边。画藏青莲界，书入金榜悬。仰看垂露姿，不崩
亦不骞。郁郁三大字，蛟龙岌相缠。又挥西方变，发地扶屋椽。惨淡壁飞动，
到今已未填。此行叠壮观，郭薛俱才贤。不知千载后，谁复来通泉。

题韦偃画马。韦侯别我有所适，知君怜我画无敌。戏拈秃笔扫骅（骝），
忽见麒麟出东壁。一匹龁草一匹嘶，坐看千里当霜蹄。时危安得真致此？
与人同生亦同死！书杜工部二歌，仿王羲之帖。

高而不危，所以长守贵也；满而不溢，所以长守富也。可不徼惧乎！以
齐桓公之盛业，片言勤王，则九合诸侯，一匡天下；葵丘之会，微有振
矜，叛者十八国。故曰："行百里者半九十里。"争坐帖。丁未冬孟泊
舟于鸳湖，拈笔书此。董其昌。

钤印　　玄赏斋、知制诰日讲官、董其昌印、痴道人、怀秋

見出畫傳我　游棹枒東　遠跡滔江遠

少保有古風焉

言陳郭篇�░

夢功名伴但

震鷩不崩心

不驚機發不三矢

客帳龍蛇發於

真茂書莲

界書入金楷

盈仰垂

声发地抹唐

杨慌汉腥虎

动到了巳来

作品赏析

王天津

董其昌是中国书画史上著名人物，在书画临摹、创作、品评、鉴赏上都有非常独到见解，代表那个时代书画最高成就，为后人书画学习、理论研究、品评鉴赏提供了重要依据。

《观少保薛稷书画壁》为行书手卷，白绫本、松烟墨。内容分《观少保薛稷书画壁》《题韦偃画马》《争座位》三部分。整篇意境清瞻幽远、疏宕秀逸，观之清纯自然、朴实无华的气息扑面而来，使人心旷神怡。

其笔法有二王、赵文敏、怀素之神韵，讲究精微，转折收放自如，尽兴之处偶出之以草书，那绵长空灵虚和之线如一首娓娓到来的琴音，拂去心中俗事，让人回归一种适意悠游的状态。

该作结字秀长含蓄不张扬，崇扬天真平淡，字体向右上微倾，偶有敧侧而不失庄严。董其昌作书主张熟而后生，曾说：赵书因熟得俗态，吾书因生得秀色。读此句就可见一斑。其章法可能受禅宗思想影响，疏朗空灵。在历代书家中董其昌最善于用墨，其浓墨浑厚如锥画沙，淡墨虚和似秋山隐约，几处渴笔更见空灵洒脱。学者似与古对话，如得秘笈，品者赏心悦目，百读不厌。

董其昌一生收藏品鉴过无数历代书画佳作名篇，而且用他自己的思想心摹手追，从中汲取养份，融合历代大家之精髓，成中国书画史上的一代宗师。同时，传承了中华文化的精髓。

董其昌一生是个仕而不为的人，从不介入政治斗争，始终明哲保身，置身事外，超凡脱俗。1598 年—1604 年，天下大乱，董其昌选择隐居松江，吟诗作画，打发时间。1605 年朝廷派董其昌做湖广提学副史，期间有数百名考生闹事，他也是敷衍了事。1606 年，董其昌借故又回到松江，待了近三年，与好友陈继儒等人游山玩水，观花赏月，品评古迹，吟诗作画，一派风雅。丁未为 1607 年，冬孟即农历十月，鸳鸯湖（嘉兴南湖），游人如织，画船歌鼓日夜不绝，当时的董其昌正值盛年，喜爱巡游的他乘舟观景，在画舫上欣然挥毫，创作了这件书法艺术珍品。

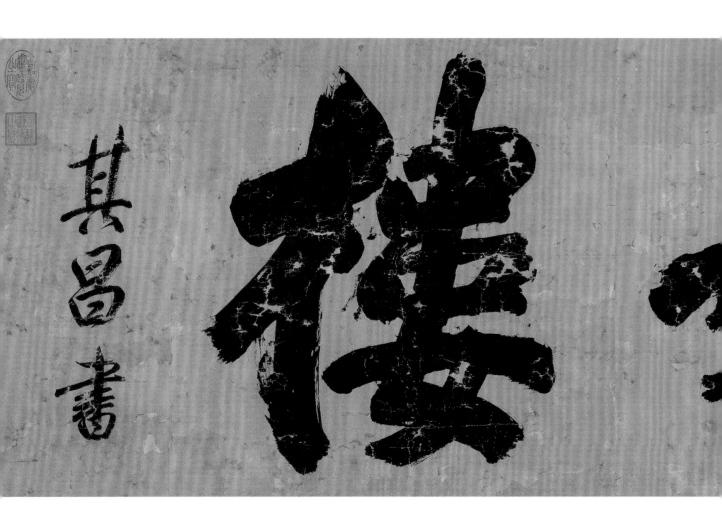

九如楼横幅

书　　体　楷书

收藏地点　台北故宫博物院

作品尺寸　48.5cm×173.5cm

创作时间　约明万历四十二年（1614）

作品释文

书法　九如楼。其昌书。

钤印　乾隆御览之宝、乾隆御赏之宝、石渠宝笈、御书房鉴藏宝、嘉庆御览
　　　　之宝、宣统御览之宝

作品赏析

卢俊山

　　董其昌传世的作品，以小字为主，大字作品很少见。尤其是如《九如楼》单字直径约 45cm 左右的榜书更是罕见。所以，这件作品的存在，其意义重大。

　　纵观书法史，在董其昌之前，除了一些摩崖碑刻字径比较大，存世的墨迹本中，我们少见如此大的作品了。这可能与古代书法的功能有着很大的关系，多以信札、手卷为主。

　　但是，后期的很多专家学者对古代的"大字"墨迹作品进行了分析研究发现：一方面可能与书写工具有关，如毛笔不够大；另一方面，就是古人对大字作品的书写方法确实是缺少研究的。比如宋代的米芾在写《虹县诗》《吴江舟中诗》等作品时，是典型的小笔写大字（当代也有很多人进行如此实践），不是说不可以，至少说是缺乏一定的合理性的。

　　当书法史的车轮行走到董其昌这里时，应该说大字书法的技法有了质的飞越。翻阅董其昌的书法年谱，我们会发现，他一生都在对自己的书法进行反思，这其中当然也包括对大字书法创作的思考。因为经常会有人请他题写"招牌"，他也常常会因为写不好而"头疼"。经过他一生对大字作品的思考和探索，应该说五十岁后的他对大字书写，有了很多自己的体会。

　　他在六十四岁的时候，这样写道："余以往以《黄庭》《乐毅》真书为人作榜署，每悬看辄不得佳，因悟小楷法欲可展为方丈者，乃尽势也。"现存世的很多精品力作，都出现在这一时期，如故宫博物院收藏的 1608 年的《岳阳楼记》大字行书刻本，上海博物馆收藏的 1612 年的《天马赋》、1630 年的《临颜真卿裴将军诗》，故宫博物院收藏的 1614 年的《倪宽赞》

大字手卷等，都堪称董氏书法的大字典范。但是，字径都没有《九如楼》的尺寸大。

此《九如楼》，以楷法为之。董其昌十七开始学颜真卿《多宝塔碑》，二十四岁学习《麻姑仙坛记》，多年的"颜楷"功底，在这件作品三个大字中，发挥得淋漓尽致。如"九"字，一招一式，尽得颜氏精髓。

唐代欧阳询在其《三十六法》中提到："大字难于结密而无间，小字难于宽绰而有余。"董其昌可以说是对这一理论的身体力行，如"楼"字，笔画相对较多，间距紧密，更显厚重有力。

写大字，董其昌与前人的不同之处主要表现在运用了大毛笔和用笔方式上。尽管董其昌一生都很崇拜米芾，但是对于推进书法史在技法的改进上，他依然是有自己的独到见解的。前文提到米芾是小笔写大字，董其昌是大笔写大字，这才具有其合理性，大笔更容易表达线条的浑厚。同时，董其昌在用笔方式上，起笔以"裹锋""藏锋"为主，收笔以"回锋"为主，少出锋。再加以厚实的线条，书写字径45cm的大字，可以想象，笔如卧龙盘旋，挥运自如，真气弥漫。

此外，此作虽为真书，其中却有行书意味，让整件作品，平添了几分活气，如"如"字的一提。

董其昌对大字书法的探索，是意义深远的，他传承、发展了大字立轴书法。在其后的王铎、张瑞图等巨幛书法，与董其昌的大字探索，是存在密切关系的。可以想象，如果没有董其昌对大字书法的探索，那么晚明，乃至清代、当代的书法史或许会少许多精彩之处。

图画识 荆州 宗藏有天启甲子
居士以邱弇 曾孙画香光小像

抬云山供灌墨香草多延 天地一扇
舟江水悠悠各讲秋色戴云遊帖出少
杜陵诗八首今古风流 伯荣和韵

香光心得理悟书画有许多
修断开後学流奥杂其化顶聪明王了
全及近来萃溪者人渐而求韵而孝整未
玉五照人拾摘东门三 又後

秋兴八景图册（其一）

收藏地点 上海博物馆

作品尺寸 53.8cm×31.7cm

创作时间 明万历四十八年（1620）

《秋兴八景图》册页题签及跋文

作品释文

款　识　今古几齐州，华屋山丘。杖藜徐步立芳洲，无主桃花开又落，空使人愁。

波上往来舟，万事悠悠。春风曾见昔人游。只有石桥桥下水，依旧东流。庚申九月重九前一日书。是月，写设色小景八幅，可当《秋兴八首》。玄宰。

题　跋　图画识荆州，（余藏有天启甲子曾鲸画《香光小像》）居士比邱。弹指云山供洒墨，香草多愁。

天地一扁舟，江水悠悠，无端秋色载云游。拈出杜陵诗八首，今古风流。伯荣和韵。

香光以禅理悟书画，有顿证而无惭修，颇开后学流弊。然其绝顶聪明，不可企及。近来覃溪老人渐而未顿，而考鉴未至，足留人指摘，奈何奈何。辛丑初伏，伯荣又识。钤：吴荣光、吴荣光印

鉴藏印　松石斋、安山审定、亦仙心赏、虚斋至精之品、佩裳心赏、至圣七十世孙广陶印、宋荦审定、男祖原珍藏、伍元蕙俪荃甫评书读画之印、荷屋审定、怀民珍秘、听雨楼、听帆楼藏、虚斋秘笈之印、有余闲室宝藏、佩堂鉴定识者宝之

著　录　潘季彤《听帆楼书画记》卷二、孔广陶《岳雪楼书画录》卷四、庞莱臣《虚斋书画续录》卷二、吴荣光《辛丑销夏记》卷二。

作品赏析

刘奥

　　《秋兴八景图》册为董其昌于明万历四十八年（1620）八月至九月的秋日所画的纸本设色青绿小景图册，董氏时年六十六岁。

　　董其昌曾在韩世能处借观李唐《江山小景图》卷，后用重金及王羲之《行穰帖》卷换得，收入自己宝笈。他在癸亥年（1623）题《江山小景图》卷："余为庶常，尝借观信宿，叹其精绝，不能下手。"李唐虽在董其昌"南北宗论"的北宗之列，但董氏的《容台别集》对李唐的评价却极高："昔人所评，云峰石色，迥出天机，笔意纵横，参乎造化，李唐一人而已。"

　　如本册第八开所仿即为《江山小景图》卷画面起始至画面的四分之一处。相对于后段李唐对近景的精工刻画，董氏则选择带有远景的前段进行模仿，在视觉上分为近、中、远三景，勾画典型的"一江两岸"。这种构图更符合董氏平淡天真的审美趣味。

　　从青绿技法上看，是图墨笔勾皴较淡，设色恬雅，或在皴笔中夹杂色彩点染，或借用没骨画法直接用色彩勾勒晕染。董其昌是青绿山水画史的转折性代表，他扬弃地吸收北宗勾勒细谨、设色浓艳、容易刻板的青绿画法，并融入南宗的审美趣味和技法，结合北宗和南宗，逐步形成"精工之极，又有士气"的青绿山水画观念。

　　此图近景画江岸巨石，树木丛生，草随风动，房屋掩藏在树木丛石中，将要舟行的游子立于船尾与友人道别；中景画东流的江水，江上舟行匆匆；远景山峦叠嶂，在夕阳的映射下，渐渐消失于水平天际。

　　重阳佳节，思亲念故。董其昌落款题词为赵孟𫖯所作《浪淘沙》，词意与画意呼应，"波上往来舟，万事悠悠。春风曾见昔人游，只有石桥桥下水，依旧东流"与李白"孤帆远影碧空尽，唯见长江天际流"的意境不谋而合。这幅作品也是诗、书、画三者映照结合的典范。

今古幾春秋州華屋山

立秋蘗徐步立芳洲無

主桅花開又落空使人

悲　波上往来舟萬事

悠々春風曾見昔人游

只有石橋々下水依舊

東流

庚申九月重九前一

日書　星月雪設色

小景八幅之一為秋興

六青

立宰

米家雲山得意与雲為元暉確乎可
易莊昧四百載實自香光發之康熙間
笪在辛巳之春謹未雲跋語多有史出之
字而為江邨即以消夏錄兩仍其闕今刻
南坡里主好光丁酉余主閩以重值及環玩
易之樓訪考據入辛丑銷夏錄似可考少朱考父
王朝五孟考時蔡肇而撰朱公墓志幸有睨
睨五方作擴之記以多輸候贗朱又後兩混之
甘田覽香光所臨楚山清曉桃園記之辛丑伯榮

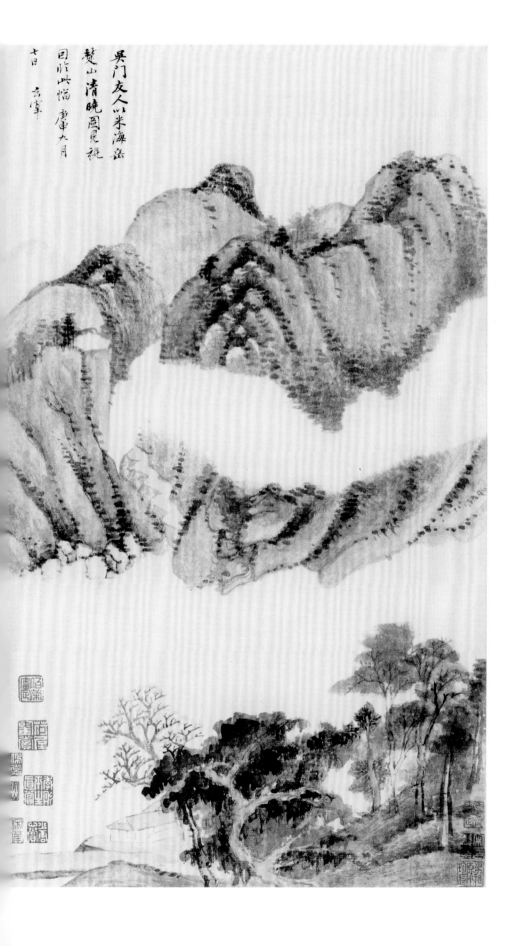

吳門友人以米海岳
楚山清曉圖見視
因作此幅 庚寅九月
七日 玄宰

松人高居入情满眼云
山秀未明云此生多防
秀未清　由山千本山
横後无尝自解分析
惟天著之初
香光六十六岁画　伯荣和题

秋光老画芙蓉院堂上菊花
勾以剪西楼恼坐酒林深风堤
缅藏香不楼　五缬情整银笋
雁红物时藏金阳级泉第一岁
长西秋俩有春江留醉松
偶书少得诗　庚午十二月再行
水少江中来凤爱尘有偶松
书之先　玄宰识

扫除金粉宣和院偶取吴淞倘
一菊茅松邱庄画家禅画日看
山庐乍挽　春末社莺秋来
雁踏盡岚浮画翠暖中曾辰
多渡江来魂得六朝桃叶脸
怀戍寅寅渡江和韵题此
伯荣时年六十有九

湄上姆苍范餘口苍中人群
其惺頭天涯贵贱各半在
渔椎友何江千来性浮鸥
莫向人前说故侯说道无
无用太平歷史
和韵燕左国外此
伯荣

香光起著湖广提学之後未擢太常之有两铭
心伐品书画散易玷画云烟過眼尝作如是观视
季之日盡手看两回考黄叶中时岁月庭矣香光
十外书画皆散矣青五十有九则伯此其枳烷的通
之日月苦飘墨而藏书卯大抵翰墨久難有空
去视夫人之缘注尔凌此田香光此惺有易善名画诗戍
怏係之道光壬五月廿日爲
季彤觀賞題松鹤齋靳六九夫人吳菜光押沙書

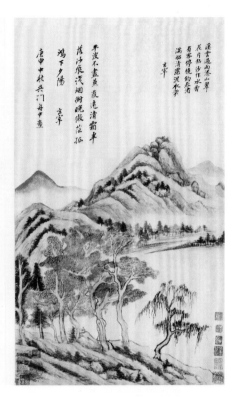

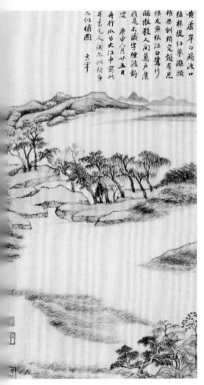

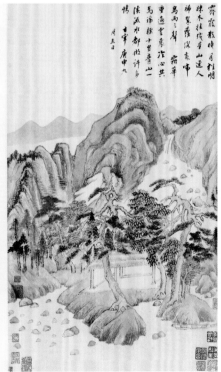

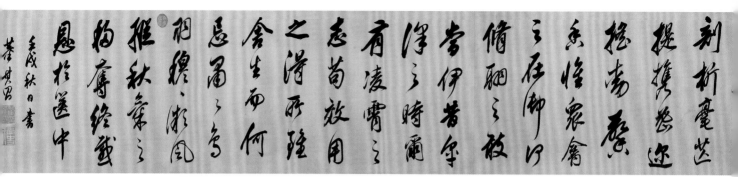

白羽扇赋卷

书　　体　行书

收藏地点　台北故宫博物院

作品尺寸　40.1cm×415cm

创作时间　明天启二年（1622）

作品释文

书法　白羽扇赋，开元二十四年夏，盛暑，敕使高力士赐宰臣白羽扇。九龄
　　　与焉，立献赋曰：当时而用，任物所长。彼鸿鹄之弱羽，出江湖之下方。
　　　安知烦暑，可致清凉。岂无纨素，彩画文章？复有修竹，剖析豪芒。
　　　提携密迩，摇动馨香。惟众禽之在御，何修翮之敢当。伊昔皋泽之时，
　　　尔有凌霄之志。苟效用之得所，虽舍生而何忌？肃肃鸟羽，穆穆微风。
　　　纵秋气之移夺，终感恩于箧中。壬戌秋日书。董其昌。

钤印　戏鸿堂、石渠宝笈、宝笈三编、嘉庆御览之宝、嘉庆鉴赏、董其昌印、
　　　太史氏、三希堂精鉴玺、宜子孙

綺查文章　豈無纨素　而致清涼　安知煩暑　掷之六方　獨羽出江　波鴻鵠之　任羽伯長　當時西用　賦曰　興焉主戟　白羽扇九骨　士賜寧后　物使為力　年夏盛暑　開元三十四　白羽扇賦

作品赏析

黄贤志

　　《白羽扇赋》为唐代著名的文坛领袖张九龄所作，就内容来说，字短情长，不卑不亢，是一篇绝佳的好赋。但随着时间的流逝逐渐淹没在历史的长河之中，当它再次名扬于世，是以董其昌一幅行书作品的形式呈现在世人面前。

　　董其昌所书《白羽扇赋》传世有两件：一为手卷，乃壬戌秋董其昌六十八岁时所以书；另一为挂轴，乃壬申秋董其昌七十八岁时所书。虽然内容相同，但风格面貌上却有着较大的差异。

　　董其昌于书学一道，如其所说"无所不临仿"，故其书法杂糅了晋、唐、宋、元诸贤的书风，后自成面貌，笔画圆劲秀逸，平淡古朴。然于诸多前贤之中，董其昌偏爱米书，于仿米最为得意。此卷《白羽扇赋》乃董其昌拟米南宫笔意所作，字大如拳头，笔画流畅劲健，飘逸潇洒，于轻盈中又不失稳重，中侧锋并用，转折流畅，通篇近二百字一气呵成，显出深厚功力。此长卷，较一般的学米之作更加沉稳厚重，墨色清润、通透，可谓得米书之神髓，为董氏传世行书作品中的精品，是董其昌晚年行书的代表性作品。

开元二十四
年夏盛暑
勑使高力

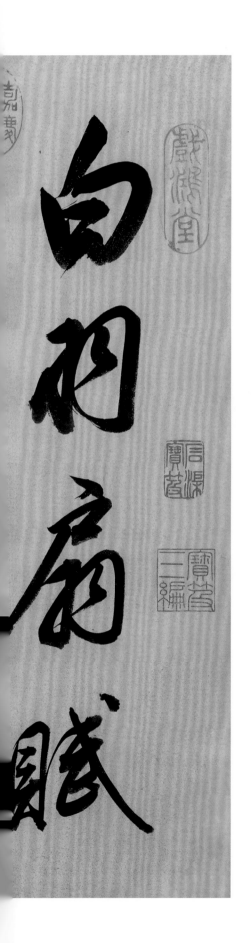

背景故事

　　唐玄宗晚年时，宠信"口蜜腹剑"的李林甫，他听信李林甫的谗言，要罢免张九龄的宰相之位。但是他没有直接下旨，先让宦官高力士给张九龄送去了一把白羽扇。当时已是秋天，白羽扇根本就不需要了，唐玄宗借此扇告诉张九龄，他已经过时没用了。

　　张九龄看到这个扇子，当场作一赋表明心志，就是《白羽扇赋》。白羽扇出身卑微，但是能够祛暑纳凉，虽不算珍贵，但也有凌云壮志，如果有用到的地方，即使粉身碎骨亦在所不惜。可惜，秋天总会到来，白羽扇也没有了用处，被收到了箱子里。但是，即使是这样，白羽扇也会在箱箧中感念圣恩，没有怨言。

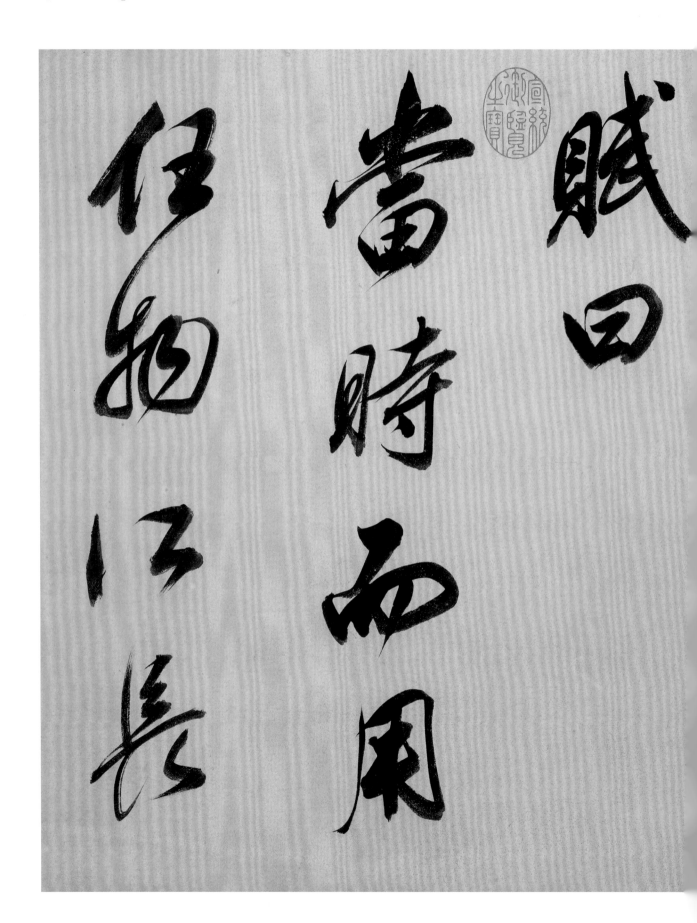

賦田當時而用任拍汀長

士賜宰臣

白羽扇九歌

與馬立

默

安知烦暑

而致清凉

岂无济素

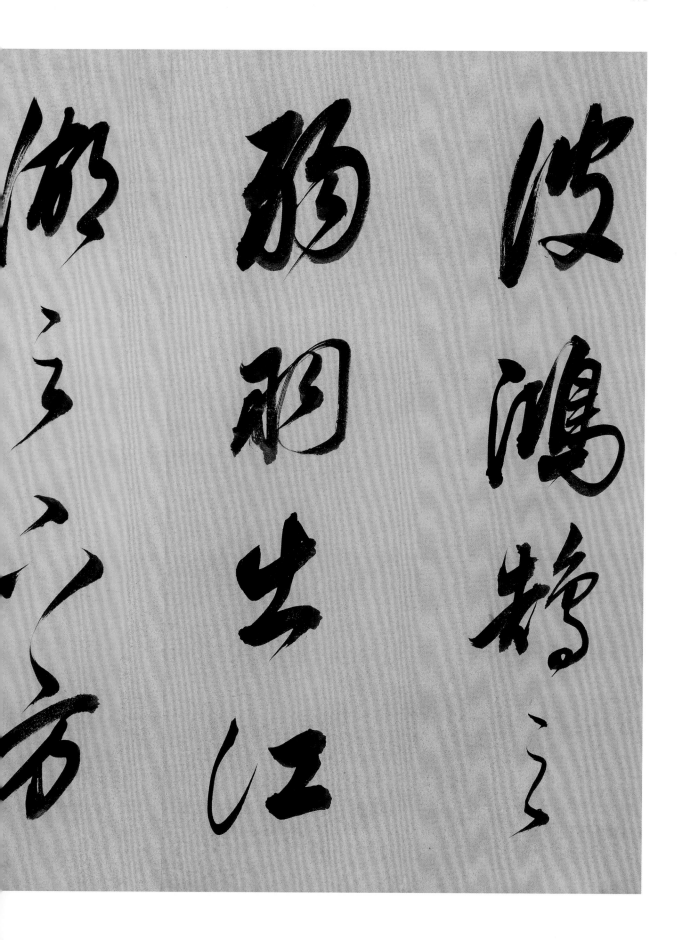

波鴻鵠之

鶴羽出江

鄉之花芳

墨卷传衣图轴

材　　质　纸本

收藏地点　故宫博物院

作品尺寸　101.5cm×46.3cm

创作时间　明天启三年（1623）

作品释文

书法　己丑南宫墨卷五策为好事
　　　者所藏，得岸上人袖以示
　　　予。风篷仓卒，书道殊劣，
　　　何烦碧纱笼袭之三十五年
　　　也。自予孙庭收之，则不
　　　啻传衣矣。以此画易之。
　　　癸亥三月念一日。玄宰。

钤印　董其昌印、庭、董氏冢孙庭
　　　记、董对之、用和宝之

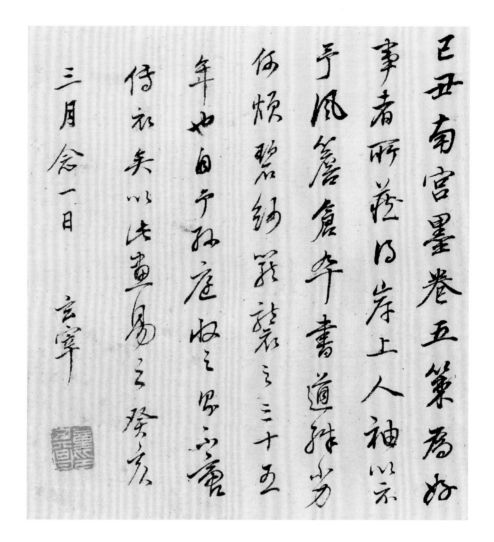

作品赏析

郭嘉颖

　　此《墨卷传衣图》轴作于董其昌六十九岁，正值阉党魏忠贤夺权的关键时期。天启元年大太监王安被诛，又因众臣进言议论，此后吏部尚书周嘉谟被免，刑部尚书王纪、修选文震孟以及太仆寺卿满朝荐等也相继被贬，而魏党顾秉谦、魏广微则于天启二年入内阁。此消彼长，魏忠贤羽翼渐丰。时隔数月，江南还在春寒料峭之际，董其昌意外地看到了自己二甲进士初第时在礼部所作的五卷策论，于是以"书道殊劣"的借口，急忙命孙辈予以回收，而以这张山水作为代偿。

　　此画似乎很合时宜。画家沿用元代倪高士那种一河两岸的平远构图：

近景陂陀丛林，对岸远山杂树，显出一派与世无争的平和气象。今天看来，这种经典构图多少显得老套，但董氏的魅力，正在于用简明的图式传达他高旷的情怀。也正因为构图简洁明了，才更突显其笔墨细节的明润华滋。无论是勾树还是皴石，其用笔都能在挥斥方遒中透出婉转婀娜。

如近景的勾皴和丛林的点虱生枝，笔毫拂纸似铿锵作响，指腕顺着毛笔与纸张相摩相荡，生出一股非我非物的气韵充溢其间。在用墨方面，董氏最重"惜墨""泼墨"二法。山石的偃蹇起伏，应和着画家勾皴复笔，干、润、淡、浓相破相撞，生发出无尽浑融而鲜明的层次。同时，丛林杂树的湿笔重墨与陂陀远山的干淡勾皴形成视觉节奏的对比，为从容的田园乐章平生出一种交响的强音。

正是在这样淋漓多变的笔墨华章中，董其昌实现了"寄乐于画"的理想。六根圆通之后，他用自性的玄妙体验，为自己，也为后人开辟了一片清凉的琉璃世界。只是这片貌似祥和的琉璃世界，如何能掩盖阉党即将掀起的血雨腥风呢？

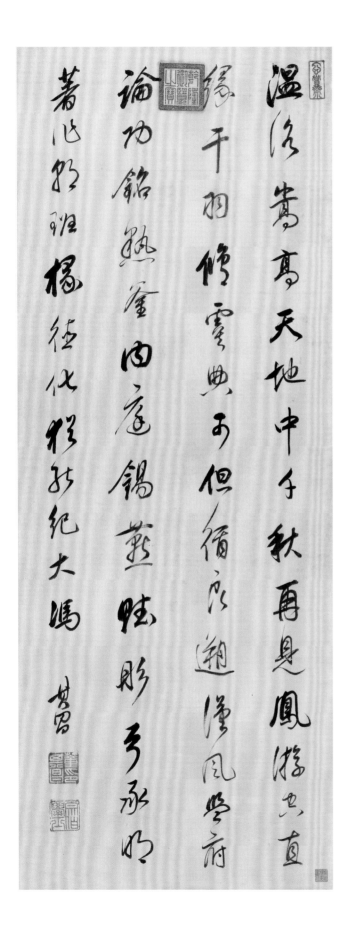

自作七律诗轴

书　　体　行草

收藏地点　台北故宫博物院

作品尺寸　142cm×52cm

作品释文

书法

温洛嵩高天地中，千秋再见凤游空。

直缘干羽修虞典，可但循良溯汉风。

盟府论功铭熟釜，内庭锡宴赋彤弓。

承明著作朝班掾，德化犹能纪大冯。

其昌。

钤印

董其昌印、宗伯学士、玄赏斋、乾隆

御览之宝、宝蕴楼书画录

作品赏析

高榕

此作为董其昌行草书自作七言律诗，董其昌一生书法作品丰硕，但书写自作诗并不多见。此作诗题为《中州凤凰见为大中丞冯礼亭年丈赠》，收录于董其昌所著《容台集》，内容为赞颂父辈友人冯礼亭在中州地区的清明政绩。

据载董其昌曾为冯礼亭写过两首诗，另一首为《大梁侯馆冯礼亭大中丞携尊夜过席上酬之》，两人交谊于此见一斑。值得一提的是《容台集》所载《中州凤凰见为大中丞冯礼亭年丈赠》文字内容与该作所书有四字相异，分别是"廷"作"庭""惭"作"朝""载笔"作"德化"。因此作书写年代不详，所以并不能确切知道哪一版本为董其昌最终修改版本。

清人张照曾评述董其昌书风："萧散纵逸，脱尽碑版窠臼。"此作正文五十六字，落款"其昌"两字，分四列书写，整体风貌萧散温和，简淡清新，正与张照评述相证。

此作行、草书体相参，字字之间鲜有连带，字迹断离而气贯全篇。正如清代书画鉴藏家陈夔麟所云："如长袖舞风，回翔自得，如快刀斫阵，踔厉无前。"

此轴墨色清透，对比分明。有多处重笔浓墨，与整体简淡飘逸形成鲜明对比，疏朗澄明，多有杨凝式《韭花帖》遗风。用笔熟稔连绵、杂以跌宕多变，却又统一于简净平和、淡雅飘逸。

此作可谓秀骨天成，空所依傍，能得古人妙处于笔墨町畦之外。也是董其昌以禅入书、追求简淡书风的实践表现。

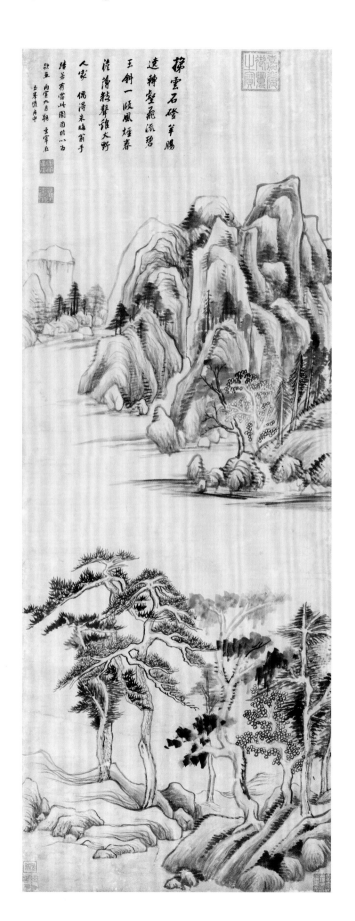

石磴飞流图轴

材　　质　纸本

收藏地点　台北故宫博物院

作品尺寸　147.1cm×55.8cm

创作时间　明天启六年（1626）

作品释文

题款　梯云石磴羊肠绕，转壑飞流
碧玉斜。一段风烟春澹薄，
数声鸡犬野人家。偶得朱晦
翁手迹，若有当此图，因临
以为题画。丙寅九月朔，玄
宰在玉峰道舟中。

钤印　宗伯学士、董氏玄宰

探雲石磴羊腸
遠轉壑飛流碧
玉斜一汲風煙春
澄薄敷聲雞犬野
人家　偶浔米晦翁手
諸若有當山圖因昵以為
領畫　丙寅九月朔　玄宰莊
玉峯道舟中

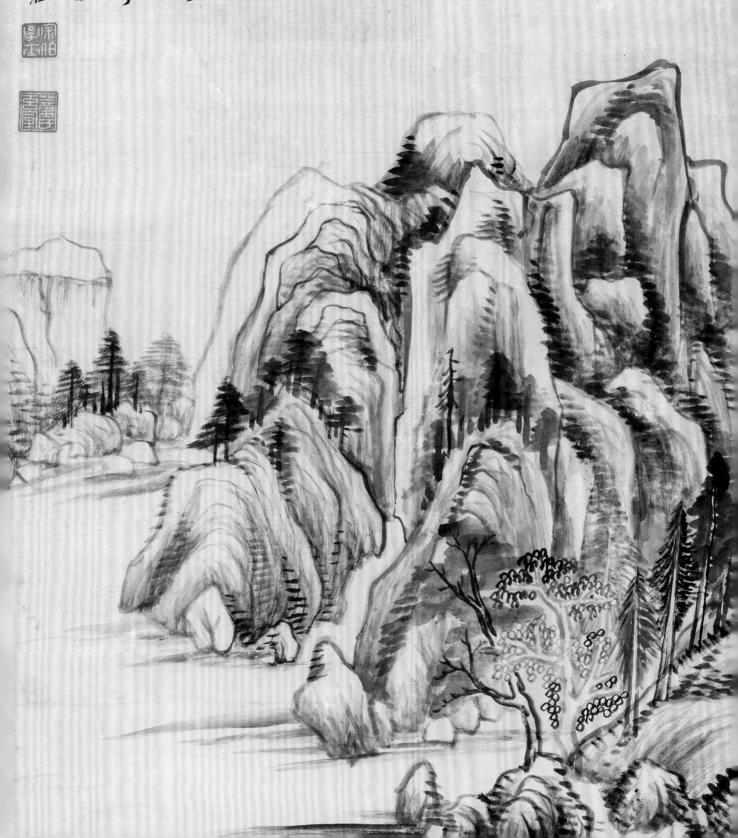

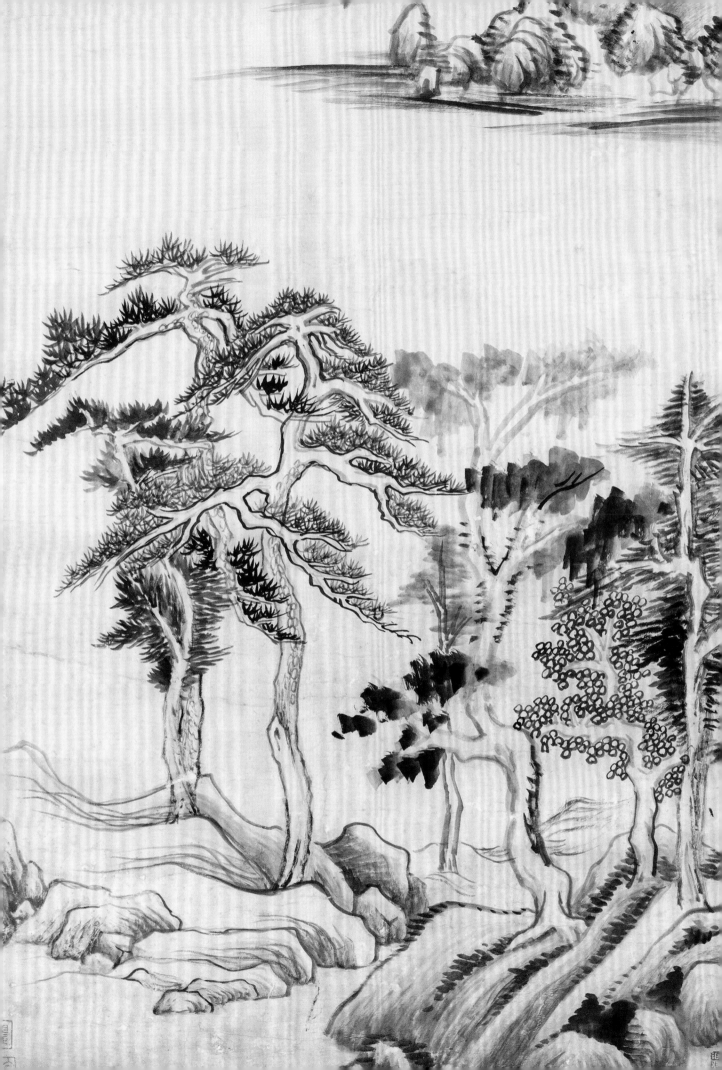

作品赏析

<div style="text-align: right">吴彬</div>

　　《石磴飞流图》是董其昌七十二岁时游昆山玉峰山途中在船上所画，此时他刚辞去南京礼部尚书回乡。这幅作品为董氏艺术成熟期的作品，虽不是他一生众多画作中最重要之作，但却是"以笔墨精妙论山水不及画"的笔墨论实践之作。

　　董其昌自二十二岁学画，到中年时期与陈继儒联手反对"吴门"末学之俗，开创并打造儒雅的松江画派，"与古人血战"，临仿了大量古画后，在晚年更加注重笔墨表现，注重内心表达。他用极高的书法造诣，以"南宗"自诩，追求"一超直入如来地"之境，把绘画视为笔墨游戏。

　　看董其昌山水画，比外在的山水更加真实，他突出了文人画家所追求的生命感，他画出了山水的"性"——人内在生命之真性。中国山水画不是西方绘画上的风景画，甚至不是关于山水的绘画，她是呈现生命真实的语言，是画家内心深处的独白。

　　古人称观山水画为"卧游"，董其昌的山水画不是站在山水对岸看风景，而是心在世界中与山水相悠游，从而进入不来不去，不生不灭的"不二法门"。

　　身为文人画家，董其昌可谓笔精墨良。他提倡作画"无画史纵横习气"，极为崇尚并推重倪瓒。《石磴飞流图》在构图上仿倪氏"一河两岸"样，在格调上学习大迂逸风，坚持"无画史"，戒"纵横"，但行笔上与倪瓒拉开距离，笔墨中更见董氏自家风格，在皴法上延续了披麻皴法，但变弧线交叉为直线平排，配上"米点"，前后景笔墨一致，画面更具平面，更为自由抽象，更加简约明快。

　　从中年时对外在的追求，到老年时内心的自觉，董其昌这幅《石磴飞流图》已是关心自己生命体验的作品，他是继苏东坡、赵孟頫之后文化艺术集大成者。

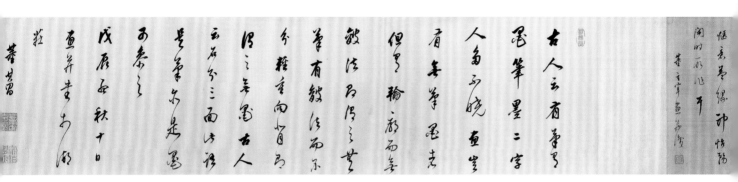

仿张僧繇白云红树图卷

材　　质	绢本、拖尾纸本
收藏地点	台北故宫博物院
作品尺寸	31.5cm×179.4cm
创作时间	明崇祯元年（1628）
创作地点	湖庄

作品释文

款识　张僧繇没骨山，余每每仿之。然独以此卷为惬意。盖缘神怡务闲时所
作耳。董玄宰画并识。

　　　　古人云："有笔有墨。"笔墨二字，人多不晓。画岂有无笔墨者？但
有轮廓而无皴法，即谓之无笔。有皴法，而不分轻重向背，即谓之无
墨。古人云："石分三面。"此语是笔亦是墨，可参之。戊辰孟秋十
日画，并书于湖庄。董其昌。

钤印　昌、戏鸿堂、董玄宰、宗伯学士

作品赏析

何娴倩

"没骨"山水是董其昌绘画当中一个较为特殊的品种,从颜色上来讲,就是在绘画中弱化了传统的笔墨,而突出使用色彩对景物的直接描绘。董其昌七十四岁时有绢本《仿张僧繇白云红树图卷》,画中款识指出"张僧繇没骨山。余每每仿之。然独以此卷为惬意。盖缘神怡务闲时所作耳"。可见董氏见过张僧繇的没骨山水,并十分倾心,反复临仿。

事实上,张僧繇的画迹早成广陵散,历来所传的张僧繇或扬升的没骨青绿山水大多为宋人画笔。此图采用极淡的笔墨勾皴,粉白渲染的云朵与青绿敷染的石面崖壁形成强烈的色彩反差,树叶的胭脂红色、朱砂红色又添耀目的光彩。全图色调明快,但色彩的运用又不失沉稳。画法则多出己意,云山树石虽主要以重彩没骨法,但主体山石有细笔披麻皴和折带皴勾勒,加入了元人笔意,远山直接以胭脂赭石和花青色混以少许淡墨直接写意渲染而成。近处树木以淡墨勾勒树枝而后填色,中远与远处杂树直接色点点染而成,树叶见诸多点法。淡墨勾皴山岩,虽寥寥几笔,但逸趣横生,再敷彩以石青、石绿,汁绿和赭石。这些敷彩技法也是有所变革,不是简

单的墨线勾勒色彩渲染，而是在淡墨皴擦的基础上，继续用色彩皴擦加强山石的厚度与块面，又有较多中间过渡色，使得色彩更趋丰富和谐。他将水墨山水的"水晕墨章"变为设色山水的绚丽多姿，同时又不失笔墨情调，为没骨山水创造出新的体格，使他的没骨山水清雅、具色墨相融的文人写意之趣味，是多技法、多手段的糅合，交织着画家多样化的创作观念。

此幅手卷后半段书法部分"古人云：'有笔有墨。'笔墨二字人多不晓。画岂有无笔墨者？但有轮廓而无皴法，即谓之无笔。有皴法，而不分轻重

向背，即谓之无墨。古人云：'石分三面。'此语是笔亦是墨。可参之。"

此段文字旨在抒发董其昌对如何用笔用墨的见解，直接以画石为例提出主观意见。此段见解与前段画幅，两者并无从属关系，或是后来藏家将两作和裱也是可能的。在2016年台北故宫博物院"妙合神离——董其昌书画特展"中也指出："题识虽云此卷是董氏神怡务闲时的惬意之作，然与其风格稍异，亦有可能出自赵左（1573—1644）。"

青天有月来
几时我今停
杯一问之人
攀明月不可
见月行却与
人相随皎如

秋复喜嫦娥
孤栖与谁邻
今人不见古

为我开禅关
萧然松石古何
兴清溪山花

飞镜临丹阙
绿烟减尽清
晖但见宵

飞镜临丹阙
共看明月
若歌对酒时

得色不染衣
甚心俱闲一坐
度小劫观空天

澄海上来宵
知晓向云间
没白兔捣药

樽里月光长照金
知晓向云间

人今人若
流

地间书
太白扎亭问月
以山池诗
之为

云开老亲翁时君
金陵之行舟中为
别辛未中秋日 其昌

李白诗册

书　　体	行书
收藏地点	台北故宫博物院
作品尺寸	31cm×17cm×12
创作时间	明崇祯四年（1631）

作品释文

书法　青天有月来几时？我今停杯一问之。人攀明月不可见，月行却与人相随。皎如飞镜临丹阙，绿烟灭尽清辉发。但见宵从海上来，宁知晓向云间没？白兔捣药秋复春，嫦娥孤栖与谁邻？今人不见古时月，今月曾经照古人。古人今人若流水，共看明月皆如此。唯愿当歌对酒时，月光常照金樽里。远公爱康乐，为我开禅关。萧然松石下，

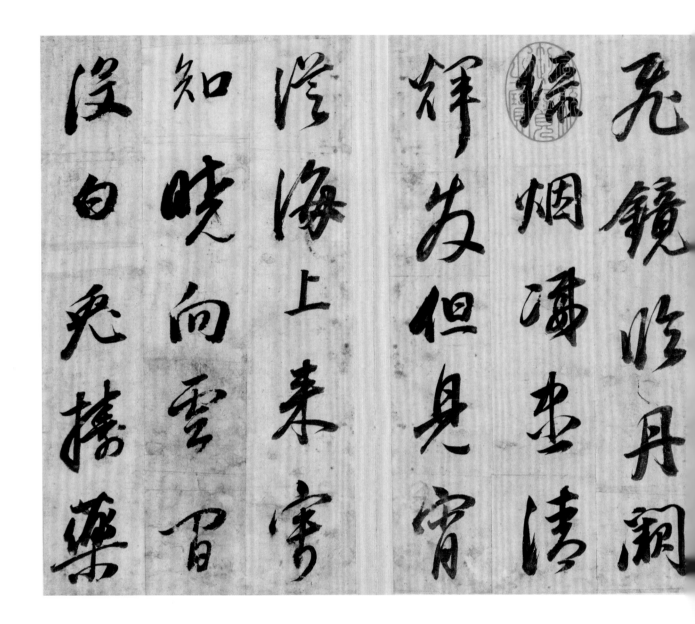

何异清凉山。花将色不染，水与心俱闲。一坐度小劫，观空天地间。

书太白《把酒问月》，纸有余地，以《山池诗》足之，为云升老亲翁。

时有金陵之行，舟中为别。辛未中秋日。其昌。

钤印 石渠宝笈、宝笈三编、乾隆御览之宝、嘉庆御览之宝、宣统御览之宝、
乾隆鉴赏、嘉庆鉴赏、三希堂精鉴玺、宜子孙、宗伯学士、董玄宰

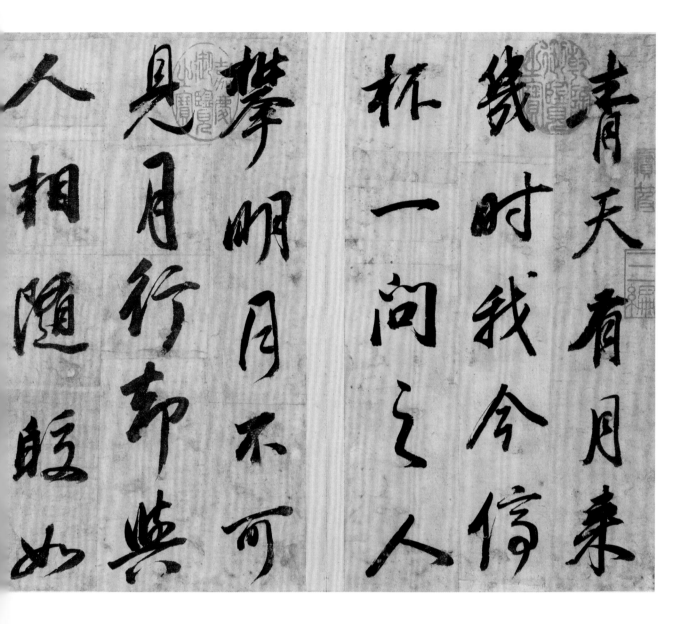

作品赏析

潘龙飞

　　此作《李白诗册》为董其昌晚年七十六岁所书，代表董书成熟期的书法风格，以行书为主，全册字字珠玑。历观董其昌五十岁之前的作品，其风格尚不稳定，可以说还不太成熟，七十岁以后作品精致娴熟，熟中

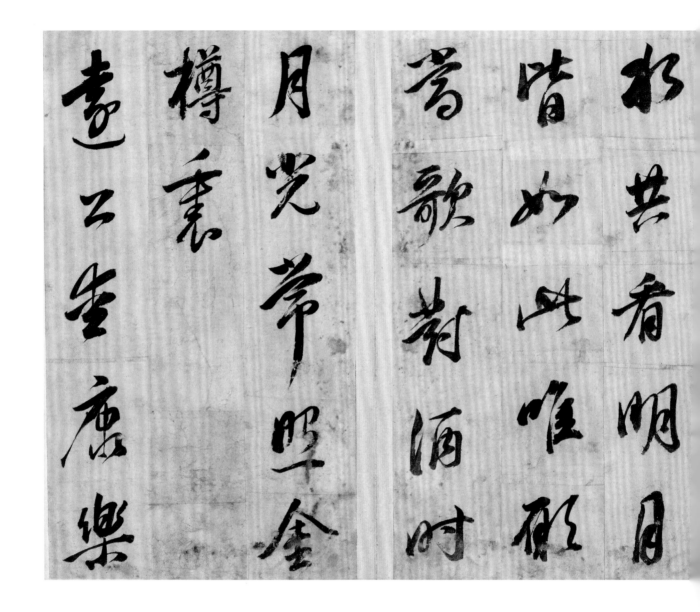

带生，达到自然臻妙的境界，十分耐看，可以说晚年书法才进入妙境。董书以颜字入手，上追钟、王。上海博物馆藏董其昌七十岁临写的唐楷《多宝塔碑》，点画精致，结体高古，古意盎然，可窥见其楷书功夫。精于楷书也为其稳健精致的行草书风格打下坚实的基础。然董书最可贵之处恰在字外之境界，遗形而取神。故许多初学者对董书评价不高，或不以为然。

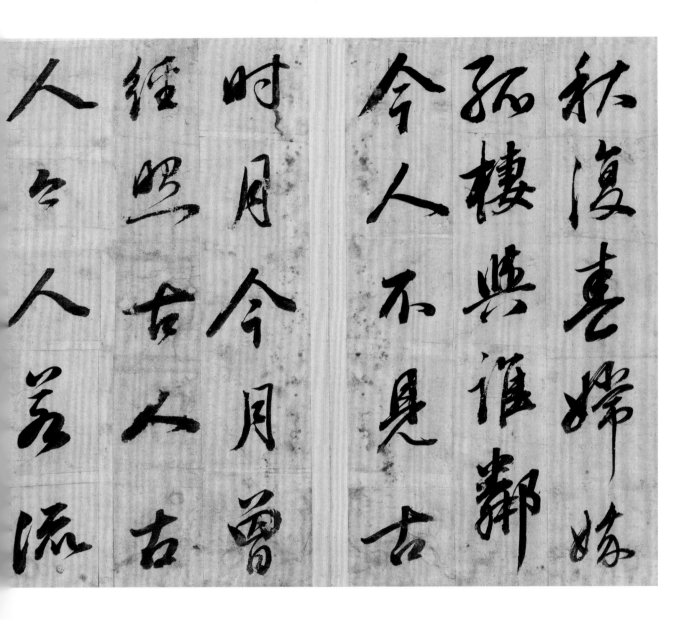

如果对董其昌书法风格用一个字来形容，那就是"淡"。大味必淡，或者说绚烂之后复归平淡，均体现一种超然的境界。此册整体风格亦是一个"淡"字。章法处理上字字独立，疏朗自然，平和散淡。

近乎楷书的布局形式，没有强烈的对比元素。结字高秀圆润，松紧合度，诸如"来""水""月""如"等字看出结字上对王字的传承。

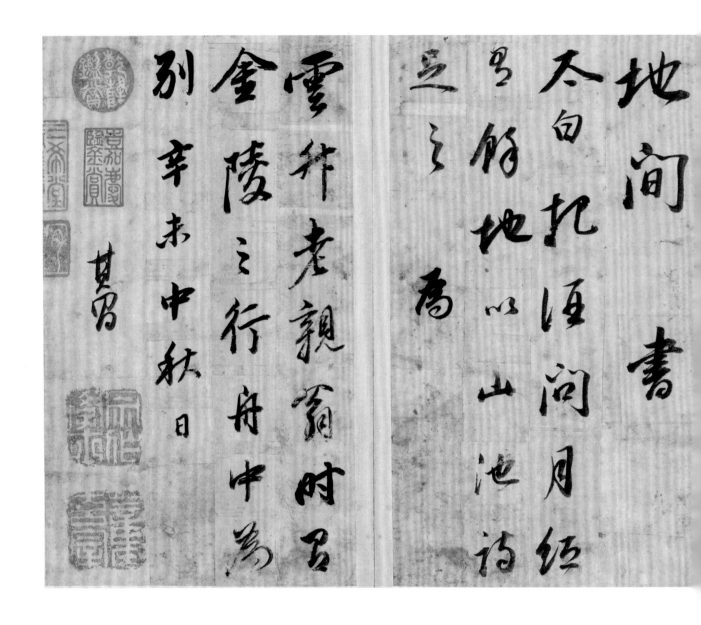

用笔细腻平和，牵丝毕见，轻捷自如，不紧不慢，充分体现了"禅"与"淡"的境界。在技法的处理上亦是以淡为主，不刻意体现技法却能神合古法。

落款行文"纸有余地，以《山池诗》足之"可见其内容为适意写就，无意安排，纸尚没写完，那就再补一首吧，这何其不是一种超然散淡的书

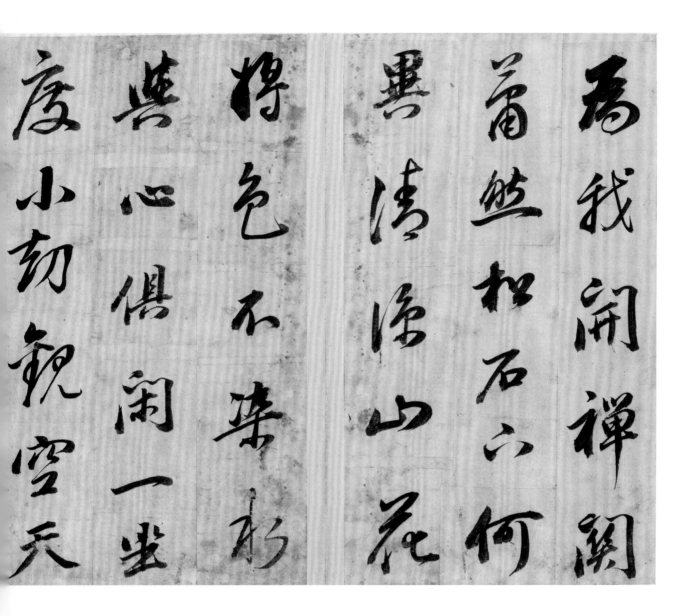

写状态呢？

故曰"其人其昌，其书亦其昌，人书合一，修书在修己"，或对习书者亦是一种启发！

泉光云影图轴

材　　质	纸本
收藏地点	台北故宫博物院
作品尺寸	127.8cm×63.9cm
创作时间	明崇祯五年（1632）

作品释文

题款 泉光云影，翠绿空濛。是无声诗，岂让杜翁。壬申秋日画，为君常年丈。玄宰。

钤印 董氏玄宰

作品赏析

吴彬

明崇祯五年（1632），已是七十八岁耄耋之年的董其昌，在老家松江赋闲八年后，第三次出仕，"起故官，掌詹事府事"。

崇祯皇帝是一个有理想和抱负的人，励精图治一心要挽救摇摇欲坠的大明帝国。他启用旧臣董其昌，大概就是看上了他的学识修养和在文人中

的地位。怎奈"落花有意，流水无情"。此时的京城内仍旧党争不休，而西北的闯王业已成事，更有关外的满族人虎视眈眈。而"上流"人物董其昌依然"无为无用"，一门心思研书习画，并随时准备着回到九峰三泖之中。

《泉光云影图》是一幅应酬之作，此时的董其昌已是七十八岁高龄，在文坛画界已经建立了领袖的地位，又以第三次出仕的身份，定然是所到之处都会受人追捧。此图在笔墨上却有着强烈的董氏印迹，画面山明水净，烟云清润，悠然而富有禅意。从画面布局上看是"一河两岸"式结构，高崇的主峰意在表达对画主的致敬，近处的茅屋、远处的山寺，隐藏着令人向往的意味，这或许正是作者自己的向往之地，此经营方式显然是借鉴了宋代李成《晴峦萧寺图》之法。董其昌其时已达"炉火纯青"之境，看他用笔似轻疏而厚实、似散漫而严谨，率意、松弛，收放自如，举重若轻，以纯水墨的形式，使画面清丽脱俗，令人心动神往，虽是应酬之作，却也引人遐想。

从细节上看，《泉光云影图》与《石磴飞流图》有所不同，虽都是"一河两岸"式构图，但此图并没有后图的隔绝感。《泉光云影图》在构成上董其昌使用了一个优美的S型曲线，观众可以从画面的右下进入一路向上，近处的几棵树干犹如桥梁般，使我们可以轻松跨过水面来到对岸，然后顺着山路走到山寺，抬头仰望主峰，到达心中的精神世界。

《泉光云影图》在用笔上可谓是笔枯墨丰，近景的三棵树干均为渴笔勾勒，具有骨性，中间的树叶以丰润饱满湿墨大笔点成，右边柳树以书法用笔直排而下，并勾连稍远的一从杂树，可谓是密不透风又极富变化和趣味，与之对应的是后景以清淡披麻皴画成的主峰，在此衬映下彰显着明亮与光辉，与董氏一生的追求相吻合。

可能是一幅应酬之作，董其昌在画中并没有刻意强调自己的个性，画作格调清雅，给人以可观可游之感，引人入胜。

两年后，董其昌致仕，又两年后卒于松江。在董其昌死后的不到十年间，他用一生描绘过的山川河流就被清军的铁骑无情踏过，大明帝国被大清替代。而到了"康乾时代"，董其昌凭借着他悠雅的"南宗"笔墨征服了北来的清帝，这大概是谁也没有想到的吧。

月赋卷

书　　体　行书

收藏地点　庚子山房

作品尺寸　27.8cm×930cm

创作时间　明崇祯七年（1634）左右

103

作品释文 **书法** 陈王初丧应刘，端忧多暇。绿苔生阁，芳尘凝榭。悄焉疚怀，不怡中夜。乃清兰路，肃桂苑。腾吹寒山，弭盖秋坂。临浚壑而怨遥，登崇岫而伤远。于时斜汉左界，北陆南躔。白露暧空，素月流天。沉吟齐章，殷勤陈篇。抽豪进牍，以命仲宣。仲宣跪而称曰：臣东鄙幽介，长自川樊。昧道懵学，孤奉明恩。臣闻沉潜既义，高明既经。日以阳微，月以阴灵。擅扶光于东沼，嗣若英于西冥。引玄兔于帝台，集素娥于后庭。朒朓警阙，朏魄示冲。顺辰通烛，从星泽风。增华台色，扬采轩宫。委照而吴业昌，沦精而汉道融。若夫气霁地表，云敛天末。洞庭始波，木叶微脱。菊散芳于山椒，雁流哀于江濑。升清质之悠悠，降澄辉之蔼蔼。列宿掩缛，长河韬映。柔祇雪凝，圆灵水镜。连观霜缟，

周除冰净。君王乃厌晨欢，乐宵宴。收妙舞，驰轻县。去烛房，即月殿。芳酒登，鸣琴荐。若乃良夜自吹，风篁成韵。亲懿莫从，羁孤递进。聆皋禽之夕闻，听朔管之初引。于是弦桐练响，音容迭和。徘徊房露，惆怅阳和。声林虚籁，沦池灭波。情纡轸其何托？想皓月而长歌。曰：美人迈兮音尘绝，隔千里兮共明月。临风叹兮将焉歇？川路长兮不可越。歌响未终，余景就毕。满堂变容，回遑如失。又称歌曰：月既没兮露欲晞，岁将晏兮无与归。佳期可以还，微霜沾人衣！王曰：善。乃命执事，献酒羞璧。敬佩玉音，服之无斁。

款识 素绫莹泽宜墨，写谢希逸《月赋》，遂能终之。闲窗雨后，偶然欲书，孙虔礼所云书家一合谓此。董其昌识。

钤印 宗伯学士、董氏玄宰、玄赏斋、退密

题跋 香光书集古人之大成，而于唐之鲁公、宋之襄阳尤为深入。此卷乃其晚年不经意书，愈平淡，愈纵横，殆欲直造右军老子阃奥。其仿颜、米处，乃所谓由仁义行非行仁义。噫，观止矣。

余尝以禅论书：右军如来禅、唐人菩萨禅、宋人祖师禅。若香光者其辟支佛乎？其游戏神通与如来无二，特具体而微耳。大而化之之谓圣，注者以为大可为化不可为，而香光则能化而不能大，殆亦时为之欤？乾隆四十五年庚子暮春三月十二日，文治记。钤印：王文治印、曾经沧海、书禅。

神仙中人不易得，颜氏之子才孤标。天长马鸣待驾驭，秋鹰整翮当云霄。君不见东吴顾文学，君不见西川杜陵老。诗家笔势君不嫌，辞翰登堂为君扫。是日霜风冻七泽，乌蛮落照衔赤壁。酒酣耳热忘头白，感君意气无所惜，一为歌行歌主客。右录少陵诗句于云在轩中，时丁丑初冬，敬斋道兄在都下属余书。偶以事牵，久未能应，而敬斋为言必欲余书。今日濒出都，停骖以俟，因所留此卷有余纸，甚佳，遂为竟幅。时敬斋之长君春岩亦同察书，语次，又知其深达书旨。香光为书中如来不待言，余此书于梦楼云何？前辈足敬。十月朔日陈希祖识。

钤印 希祖、惇一父

作品赏析

曾锦溪

在明代书画史上董其昌是颗璀璨的明星，他闪亮于明季，影响清朝至今已四百余年，人们争相研习取法，董氏书风代有传人。董其昌工书善画，且精于收藏鉴赏，历代名迹经他手珍藏把玩者甚多，且多数留下考证、题跋，这也为其艺术造诣的高度打下了坚实的基础。董其昌于书画理论也卓有贡献，一部《画禅室随笔》成为数百年来人们研究学习书画理论的重要文献，且广为书家抄录。近年来各大博物馆不时举办纪念董其昌展览，出版多种董氏法帖，足见其地位及影响深远。

人们熟知的董其昌中年书风，清丽典雅、遒劲飘逸，在用纸用墨上十分讲究，作品精气神十足，可谓楚楚动人！而董其昌也是书画史上的高寿者，活了八十二岁，一生传世书画作品甚多，他的晚年仍精力充沛，亦留下了许多书画杰作。从作品中看，董其昌晚年书法则将毕生所学融汇其中，气格则一反清新流利而走向人书俱老，字里行间苍厚浑古之气直逼北宋诸贤。董其昌晚年之书尤着力于米芾，且运用了许多颜真卿行书的屋漏痕笔法，这在他晚年的楷书中表现的尤为明显。其晚年仍笔耕不辍，有诸多临帖作品传世，如八十岁所临《颜真卿怀素诸帖》书风渐渐走向简约浑朴，典型的有故宫博物院所藏《临苏轼醉翁操》、首都博物馆所藏《燕然山铭》。

董其昌《月赋》从书写的风格来看，当是其八十左右所书，因其书写风格与其晚年的作品在用笔、结构特点上有诸多接近处。如线条行走中的起伏波动，一反早年书写的干净流畅，变为迟涩起伏。如："道""川""月""夜""歌""人""川"等字的书写方式与其他晚年作品风格颇接近。

从用印看，"董氏玄宰"为七十岁后所用印，且残破的感觉与八十岁前后其他馆藏书作相似。且董其昌手卷杂书中也出现《月赋》的经典语句。

王文治一生酷爱董其昌书，对董研究甚深，董传世书作诸多留有王文治题跋，这在真迹中常见，在王文治《快雨堂题跋》中则更多。此卷末尾也有王文治题跋，跋中谈及此卷为香光晚年不经意书，集古人之大成，于颜鲁公、米襄阳尤为深入，足见王文治对此作的高度评价。

董其昌一生爱写长篇辞赋，如：《雪赋》《白羽扇赋》《赤壁赋》《天马赋》等。古往今来，文人雅士多以"月"寄托情思，月成为了文人歌咏的重要物象之一。而南朝宋文学家谢庄的《月赋》乃是咏月佳篇，宋孝武帝曾为之"称叹良久"，

赞其为"前不见古人，后不见来者"的绝代佳作。赋中"白露暧空，素月流天""菊散芳于山椒，鹰流哀于江濑""美人迈兮音尘绝，隔千里兮共明月"，成为千古流传的佳句。

董其昌所书《月赋》长卷，高27.8cm，长930cm，分为绫本、纸本两个部分，其中绫本为董其昌月赋作品，长502cm，纸本为王文治（1730-1802）、陈希祖（1765-1820）的行书题跋，长126.6cm。

《月赋》通篇书写轻松闲逸，畅达自然，字里行间可见董其昌得羲献书法精髓，无论结字用笔皆有羲献神韵。行笔从容散淡，挥运过程犹如闲庭信步般，气韵沉雄坚实，线条起伏动作精致含蓄，已洗尽铅华，归于朴实温厚。其题款曰："素绫莹泽宜墨写谢希逸《月赋》，遂能终之。闲窗雨后，偶然欲书，孙虔礼所云'书家一合'谓此。"可见其书写时候的心情与状态极佳，雨后湿润的空气，加之精良的绫布，偶然欲书，这正是孙过庭《书谱》讲的五合之一，董其昌传世作品中少有如此得意自信的记述。此作结字用笔上颇多《十七帖》、王羲之手札意韵。如"可以还""乃命执事"除了继承羲献，还融入了颜真卿的外拓结体及中锋圆润的线条，如"泽风""圆灵"。字里行间亦颇多米南宫笔意，写的果敢峭拔，如"敛天""失又称""素月流天"等字组。气质上也保留了赵子昂的圆润恬淡，如"柔纸雪凝""朔管之"等

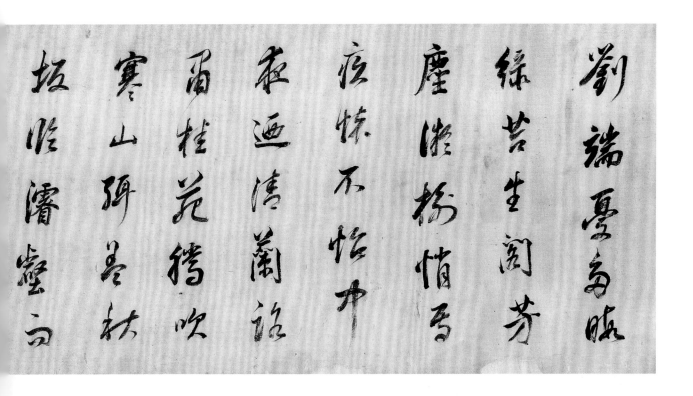

字组。此类融古自化的元素在此不一一枚举，相信识者能从中见到更多。

在董其昌卒后一百四十四年，即清朝乾隆时期的 1780 年，时年五十岁的大书法家王文治在董其昌的作品后以大小两种不同字号的行书、行楷作跋，足见其感之不尽，又感又题。跋文对董其昌书法"集古人之大成"的高度评价，并赞叹其学而能融能化，书法造诣如"辟支佛"，"殆欲直造右军、老子阃奥"的精辟概括与赞美。在王文治卒后十年年，即清朝嘉庆时期的 1817 年，长卷流入到陈希祖道友敬斋手中，敬斋请陈希祖在王文治跋后的余纸上又续了一段跋。因王文治对董其昌书作的评价已十分高妙，陈希祖转而借杜甫的《醉歌行》，以表达对董其昌的景仰之情，认为他是神仙中人，才情孤标，并将道友敬斋邀他题跋的事件经过记叙下来。

最后，陈希祖还进行了精辟概括："香光为书中如来，不待言，余此书于梦楼云何？前辈足敬。"足见陈希祖深爱董书，也十分谦虚敬仰王文治。

《月赋》作为赋的绝唱，其字里行间的精神历久弥新，而经过董其昌的书写传达，这种文化的力量显得更加具体而微，以书法的形式展现出无尽的光彩。而王文治、陈希祖的题跋也为《月赋》起了增彩之功，让后人在观赏此卷《月赋》时，能够从正文到题跋全面感受艺文兼备的美感。董其昌此幅书作无疑是中国书法史上一件不可多得的瑰宝！

沿翔羡羽毛之溶溶晖之藻兮

寔引玄矣於於宿拖縛長河

帝臺集素躬眹栗祇雲游

娥杞后庭胸圆雲秋镜连环

脆偷筵胀睨霜镜周除冰净

沖顺层通燭夹玉乃嗽屋惶

東宵宴妙舞

墨泽风增華弛轻羅云嫮方氏

台免揚采軒宣月敬芳酒燃兮

稽日玉毫都
延介長自川
獎時道惜學
政事明見臣
匈沈潛院義
高阴院陸日以
陽法月以陵雪
檀快克步東

馬明了司毫筆王
淪精西瀋道馳
若夫氣雪地表
雲飲天末洞庭
始波木茶滌脫
榮若芳於山椒
磨流元古江瀬
卉香於又然

仿北苑秋林晚翠图卷

材　　质　绢本
收藏地点　台北故宫博物院
作品尺寸　25.5cm×263cm

作品释文　**书法**　夜坐不厌湖上月，昼行不厌湖上山。眼前一尊又长满，心中万事如等闲。
主人有黍百余石，浊醪数斗应不惜。即今相对不尽欢，别后相思复何益。
茱萸湾头归路赊，愿君且宿黄公家。风光若此人不醉，参差辜负东园花。
其昌书。

钤印　董其昌印、宗伯学士、董玄宰

作品赏析

刘芳语

　　董其昌对五代画家董源评价极高，称董源为"画中龙"。他一生竭力搜寻董源真迹，因拥有四幅董源作品：《潇湘图》《溪山行旅图》（实为范宽所作）、《龙宿郊民图》《夏山图》，而以"四源堂"命名书斋。董其昌曾多次临摹所得董源画作，并在画作后题跋，记录对绘画的体悟。《秋林晚翠图》便是他"捉笔仿之"董源笔意的一幅佳作。

　　此幅画卷描绘了南方山水之景，平远构图，经营位置得当。

　　近景石坡杂木林立，秀丽多姿，又于几间屋宇半掩于疏林后，与杂木相映成趣。

　　中景至远景山峦此起彼伏，具凹凸形。山头小树以点笔成型，以墨色

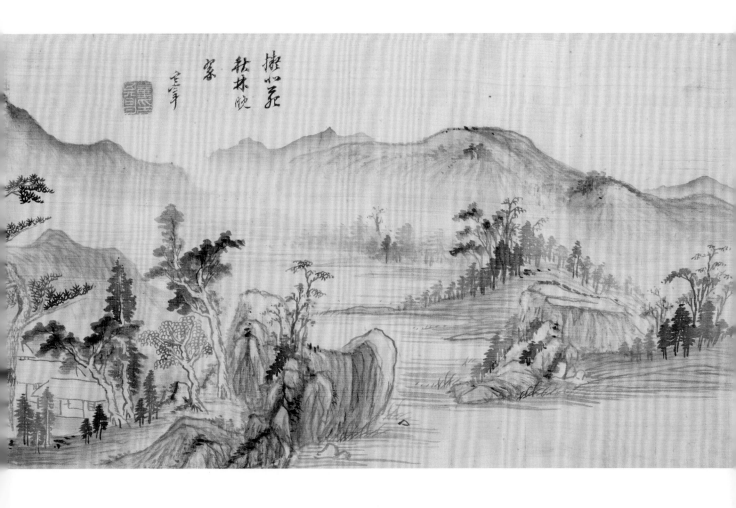

浓淡变化示云气氤氲。山石绘法采用繁复弧形线条，自上而下分向左右披拂、层叠交织而成，为北苑常用的"披麻皴"。又以淡墨渲染，为画面增添了层次。

画卷尾跋以草书题张谓唐诗一首，与绘画的意境融为一体。书法具二王之灵动飘逸，多用中锋圆笔，流畅洒脱，时出飞白，充满着"一笔书"的节奏之美。

画中的自然景物并非客观的描绘，而是以画家主观的笔墨形式出现。董其昌在《画禅室随笔》中提到的画树法："但画一尺树，更不可令有半寸之直，须笔笔转去。""枝头要敛不可放，树头要放不可紧。""枯树最不可少，时于茂林中间出，乃见苍秀。"在此幅图中均有体现。虽作者题款言"拟北苑"，但实取诸家画法之长，自成一派，颇具董氏率笔写意风格。

茅齋從遠人

自泰一乃倍

石濁溜二三

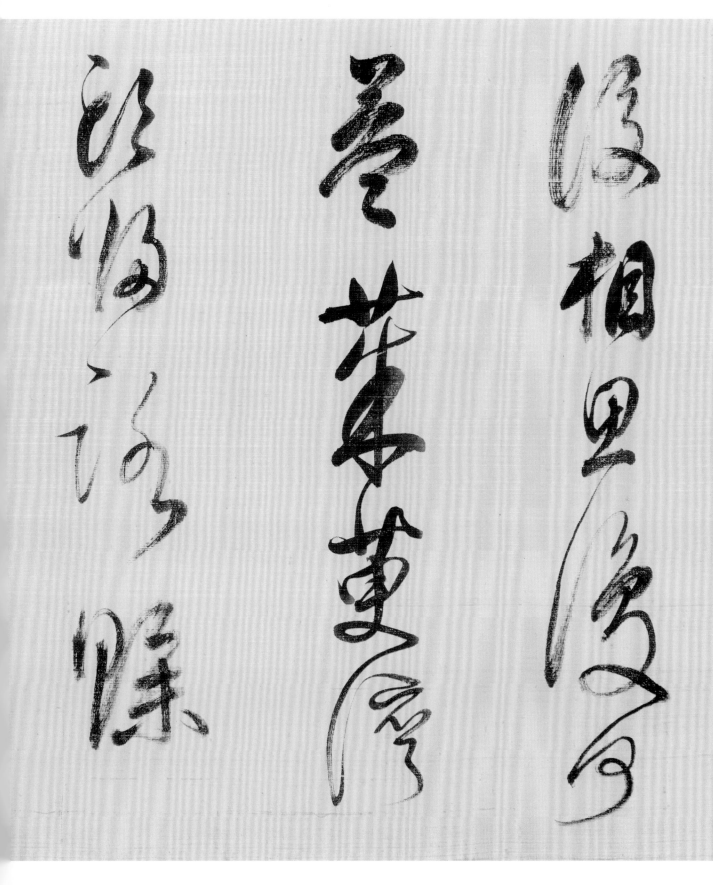

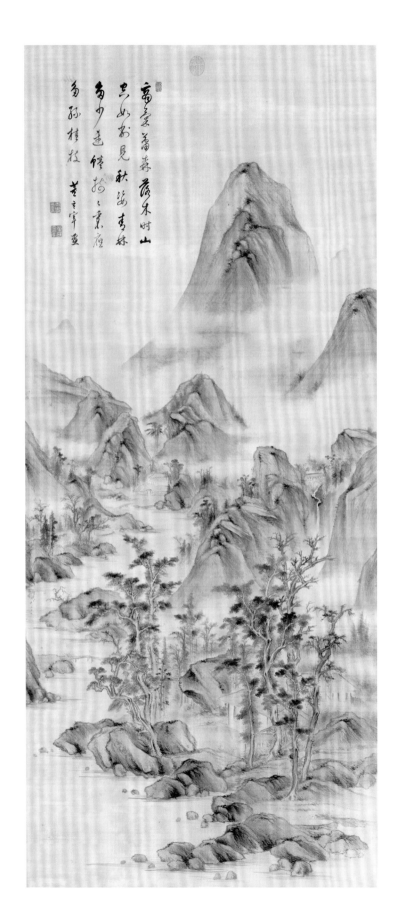

秋景山水图轴

材　　质　绢本

收藏地点　台北故宫博物院

作品尺寸　103.7cm×45cm

作品释文

书法　商气萧森落木时，山空
　　　如削见秋姿。青林多少
　　　遣蜷树，树里应多绿桂
　　　枝。董玄宰画。

钤印　宣统御览之宝、画禅、
　　　太史氏、董氏玄宰

作品赏析

吴立强

董其昌，才华俊逸，少负盛名。山水师董、巨，以元代黄、倪为宗，以禅论画。此幅《秋景山水图》立轴属绢本设色，施小青绿法之山水作品，描绘十月秋景，用笔苍莽老辣，墨色层次微妙丰富，用色古雅秀润，形成其所追求的"蕴籍中沉着痛快"的笔墨来营造"平淡天真"的意境。

此作是董玄宰尚淡美学观的经意之作，笔墨凝练，多以散淡干墨之笔勾勒山体廓形，以披麻解索皴描写山石之结构，描双勾夹叶写秋叶，运墨能淡而润，略加渲染，如美人淡妆，凸显云烟苍茫之感，把追求静美和柔美的意趣发挥到极致。

董画有"湿董""干董"之分，此《秋景山水图》则"干湿互用"以干笔立山骨、林树、房舍、溪桥，复以湿色染之，用朱砂染秋叶，以重墨点苔后点石绿呈现厚重鲜亮之感。施淡赭、石绿染山体，谓之附以血肉，画中溪桥茅屋，古木森然、峰涧小院静逸温馨，远处青峰独嵩，神圣而飘渺，实为董思翁独特文化身份的自我写照！

整幅画面苍润丰腴，淡而不薄、鲜而不艳，董其昌对古人笔墨的理解，也已经上升到一定境界，董对于前辈画家之临仿俱能得其精奥之笔，而抛弃其不足之处，从中可以看出他对画理画法的解读深入堂奥。

董其昌对前人笔墨作了较为完整清晰的梳理总结从而进行创造性的探索改变，把以前传统绘画的刻画性表现转换为书写性，突出其笔墨趣味的独立性，从而把真实空间转换成虚拟空间，在当时具有鲜明的表现风格，有其时代的前瞻性。

董其昌强调以意写形，讲求山体轮廓结构外实内虚，对山石作了主观上的处理，讲究书写性的融入，从空间来体验山水画的厚度，笔墨的灰度空间非常细腻，对运墨灰度空间的营造从画面每一小块有着细微的变化，作了很多伟大的探索！

董其昌《秋景山水图》属明代后期盛行的中堂大画，采用元代倪云林的近、中、远三段式构图，是董其昌传世山水画作中稀见的绢本青绿山水作品，属董倾心力作，为后世研究董其昌的绘画艺术和重振云间画派提供了宝贵的学习研究素材。

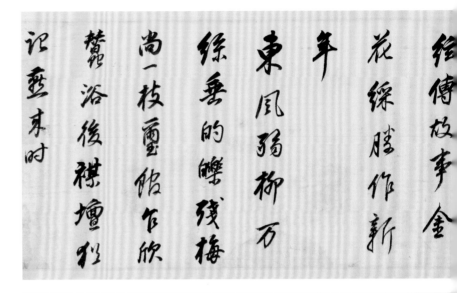

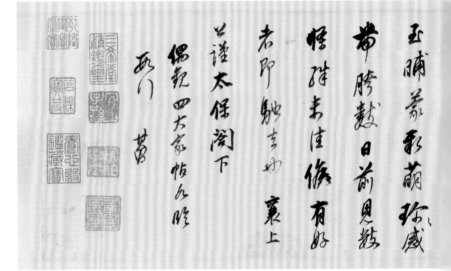

临宋四家帖卷

书　　体　行书

收藏地点　台北故宫博物院

作品尺寸　19.5cm×185cm

作品释文

书法　圣主忧民未解颜，天教瑞雪报丰年。苍龙挂阙农祥正，父老相呼看籍田。

仙家日月本长闲，送腊迎春岂亦然。翠管银弦传故事，金花彩胜作新年。

东风弱柳万丝垂，的皪残梅尚一枝。玺馆乍欣蚕浴后，禖坛犹记燕来时。

九陌黄尘乌帽底，五湖春水白鸥前。扁舟不为鲈鱼去，收取声名四十年。

竹西桑柘暮鸦盘，特地霜风满倦颜。不用使君相料理，只缘尘土少青山。

襄拜。今日扈从经归，风寒侵人，偃卧至晡。蒙新萌，珍感珍感！带

聖主憂民未

解穎天教瑞雪

報豐年蒼龍

挂闕農祥正父

老相峚看籍

仙家日月本長

田

閬送臘迎春

贊浴後祺壇形

記盃未時

九陌黃塵烏帽

底五湖春水白鷗

前扁舟不為鱸

魚玄收耶聲名

十年

竹西森柏暮鴉

監特地霜風滿

倦穎不用侍史

相料理祇緣塵

土少青山

胯数日前见数条，殊未佳。候有好者，即驰去也。襄上。公谨太保阁下。偶观四大家帖，各临数行。其昌。

钤印　乾隆御览之宝、嘉庆御览之宝、宣统御览之宝、乾隆鉴赏、三希堂精鉴玺、宜子孙、宗伯学士、董氏玄宰、乾隆御赏之宝、石渠宝笈、养心殿鉴藏宝

记无求时
九陌黄尘乌帽
底五湖春水白鸥
前扁舟不为鲈
鱼玄收取静名四

東風弱柳万

縷無的罅殘梅

尚一枝重重飽乍欣

鶯浴後襟壇枝

盤特地霜風满

倦颖不用使氽

相料理紙綠塵

土少青山

襄拜今日庵樅經

作品赏析

罗宁

在书法史上，对于帖学书家，"集古出新"是很重要的学书方法，尤其是宋代之后刻帖的兴盛，让"集古"的条件更加便利。相比于很多书家，董其昌一生注重鉴藏，这让他拥有更便利的临摹条件，从晋唐到宋代，可以说他无所不学。

对于宋四家，董其昌用功极深，现传其所临宋四家的作品有数件，这件《临宋四家帖》亦是其中精品。细观这件作品可以看出，宋四家的特征在他的笔下表现得不是很明显，在临摹过程中，他尽量弱化临摹对象的特征，进而融入到自己的风格中来，他曾云："临书先具天骨，然后传古人之神，太似不得，不似又不得。"北京故宫藏有一件董其昌《临宋四家卷》，与本卷相比更接近实临，可见，在似与不似之间，董其昌不断地寻找最佳的平衡点。

作品开始部分是临苏轼书，与原帖相比，除极少笔画有明显苏意外，大部分还是以自己的笔意书之，如不是落款中明确写到"偶观四大家帖，各临数行"，这更像一件创作作品。

随后临黄庭坚书作，虽亦有自己笔意，但明显能感觉到所临两件的书风不同，笔画偏细挺，个别主笔拉长，但黄庭坚此件作品还有数行，董其昌只选临此段。

第三部分和第四部分为临米芾、蔡襄书作，之所以两部分一并讲解，是因为这两部分临摹的最像，相比于苏、黄，董其昌把米芾的跌宕、蔡襄的淡雅表现得更加到位，亦可见董书书风更接近于米、蔡。

背景故事

关于董其昌的临古，他只临宋以前的作品，他早年对元代书法尤其是赵孟頫书法是贬低的，他曾说："赵书因熟得俗态，吾书因生得秀色。赵书无弗作意，吾书往往率意。"而所临摹的宋代书法却不只一件，正因董的书学思想，才能有这件作品。此作后被清宫收藏，有"乾隆御览之宝""石渠宝笈"等印。

山水册（十二开）

收藏地点 台北故官博物院

作品尺寸 33.5cm×27.2cm×12

作品释文

书法 1. 玄宰。2. 玄宰。3. 故作庐峰势，青天瀑布流。玄宰。4. 山木半叶落，西风方满林，玄宰。5. 大痴未是癫，我老仍学我丙寅夏日。玄宰。6. 玄宰画。7. 丙寅夏日，玄宰画。10. 玄宰。11. 乔木生尽阴，清泉响寒溜。玄宰。12. 我忆南湖秋西山暮云乱，玄宰。

钤印 1. 昌、罗轩审定 2. 嘉庆鉴赏、三希堂精鉴玺、宜子孙、罗轩审定 3. 董其昌、罗轩审定 4. 昌、罗轩审定 5. 董其昌、罗轩审定 6. 董其昌、罗轩审定 7. 董其昌、罗轩审定 8. 董其昌、罗轩审定 9. 董其昌、罗轩审定 10. 董其昌、罗轩审定 11. 嘉庆御览之宝、董其昌、石渠宝笈、宝笈三编、罗轩审定 12. 昌、宣统御览之宝、罗轩审定

作品赏析

甘永川

董其昌山水画有两种风格。一种是水墨或浅绛，另一种是青绿。他在笔墨运用上有独特的造诣，所作山川树石，柔中有骨力，墨色鲜润，清隽雅秀。他不但是绘画大师还是中国书法史上极具影响力的书法大家，其书法飘逸空灵，风华自足，自成一宗。他第一次用韵、法、意划定晋唐宋三代书法审美取向。即晋人书取韵，唐人书取法，宋人书取意。

中国画的形式分为很多种，有立轴、手卷、册页、团扇……册页属于小画，画小画时心态会更加轻松随意，往往佳构、精品迭出。董其昌《山水册》是册页，册页是中国画特有的一种形式。册页大体分为两类，一类为折叠式，另一类是活页式。折叠式册页上下表层装有硬壳封面，与此相连的页心为前后重复开合的相连叠体，其前后两面皆可有画；活页式册页较为简单，一般将单幅作品裱成单页，并以盒装。董其昌《山水册》属于活页类，内容是董其昌水墨一路，充分体现出董其昌淡雅清新的风格。画中惜墨如金，浓淡干湿互用，层次分明，浑然天成，用笔老辣生拙无论勾、皴、点、染尽态极妍。

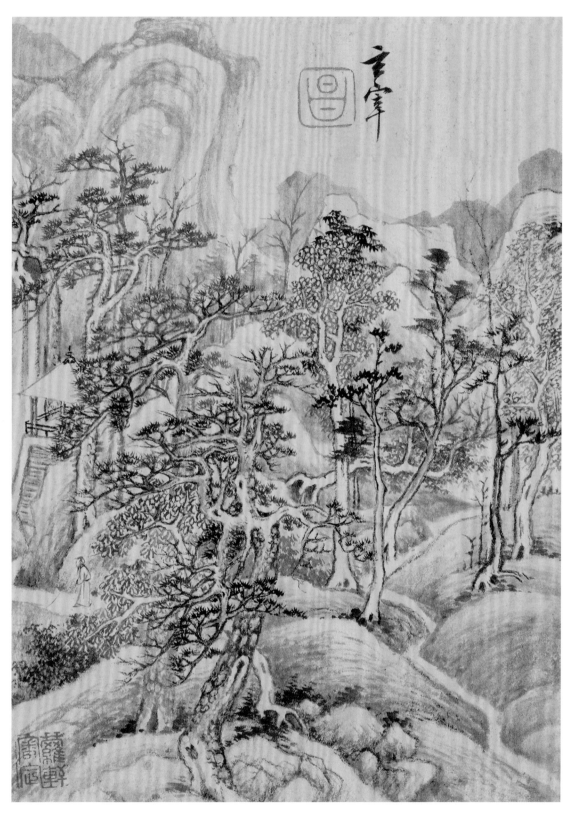

　　此图松树颇具古意，山川树石充分体现出董其昌的勾连法，重峦叠嶂，错落有致，杂而不乱，虽密树丛林亦玲珑透气。

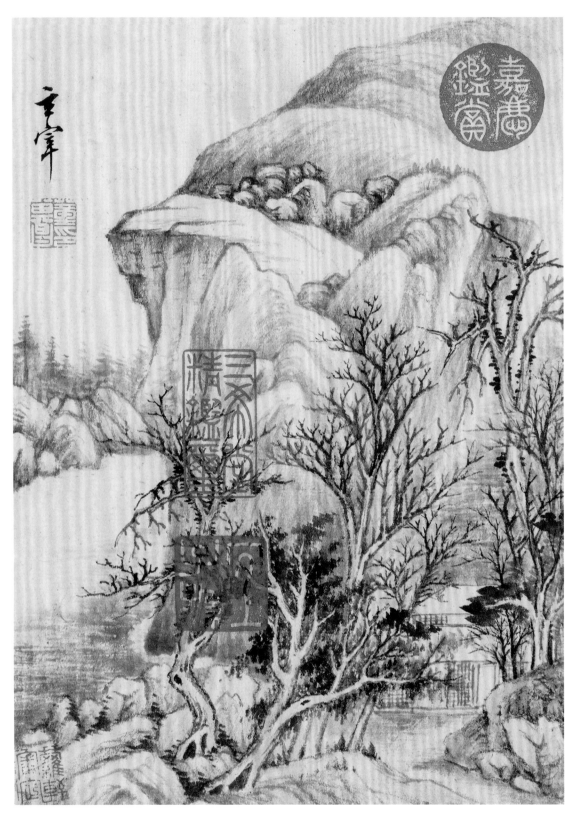

　　此图用笔以渴笔为主，高低错落的树，远近有致。近处以中墨为主，远处以淡墨叠加，层次分明，浑然一体。

此图以淡墨为主，用笔秀润，通过用淡墨层层叠加。有骨秀神立、浑厚清透之感，构图、题款匠心独运。

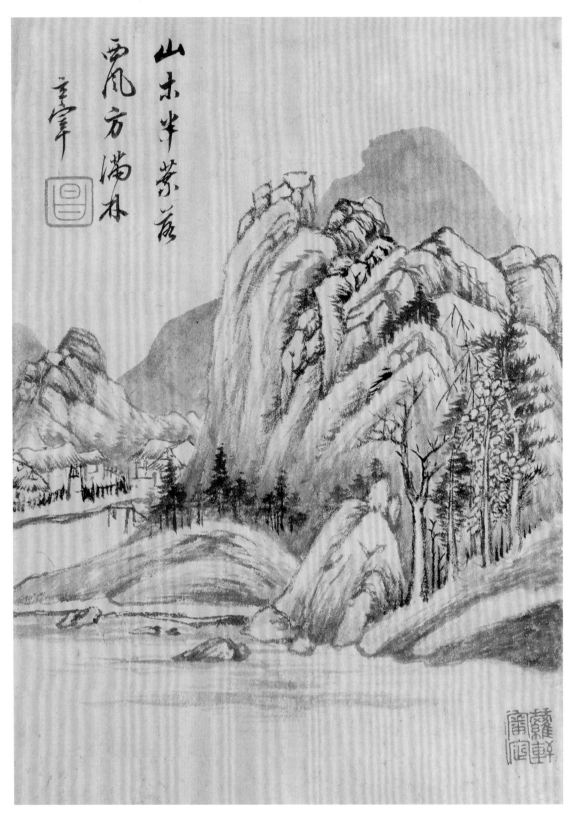

此图构图团块状，近处山石用笔老辣生拙，远景淡墨清透秀润。近处几株老树交错而立，浓淡相间，一派生机。画中透出清隽秀逸之气。

　　此图构图颇具现代感，形式感很强，画中惜墨如金，计白当黑。近处树顾盼生姿，生动自然。远山一抹淡墨衬出近处山的姿态，回味无穷。

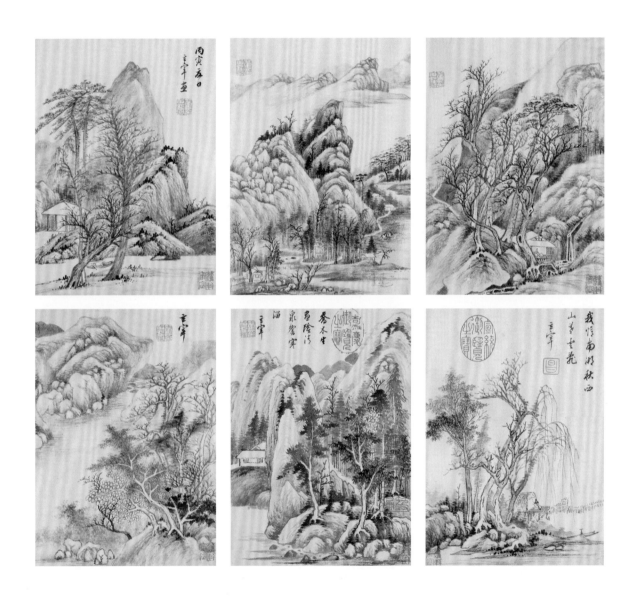

此图山峦林壑绵延无际，重峦叠嶂气势沉雄。用笔以渴笔勾出山石峰峦，线条轻快自如。加以淡墨层层渲染全图骨力练达，墨气秀润，小中见大。

通过这本册页可以领略到董其昌在用笔用墨的精妙。董其昌是松江的骄傲，更是上海的骄傲。

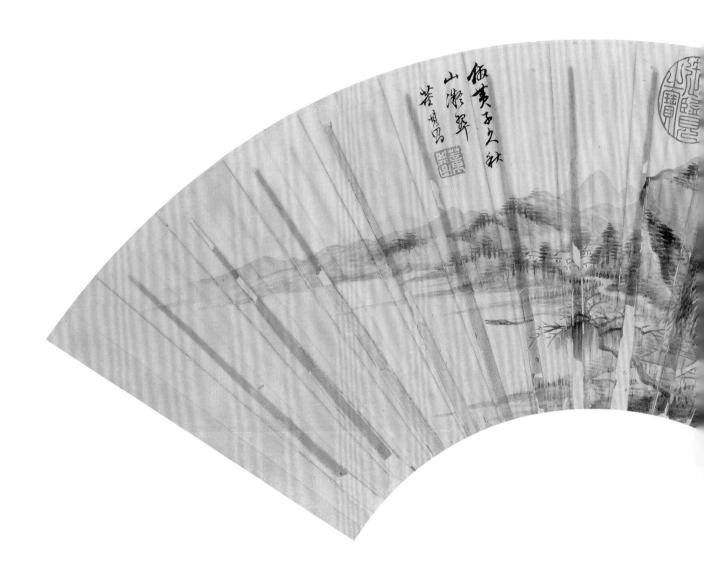

秋山凝翠扇面

材　　质　纸本

收藏地点　台北故宫博物院

作品尺寸　16.2cm×51.3cm

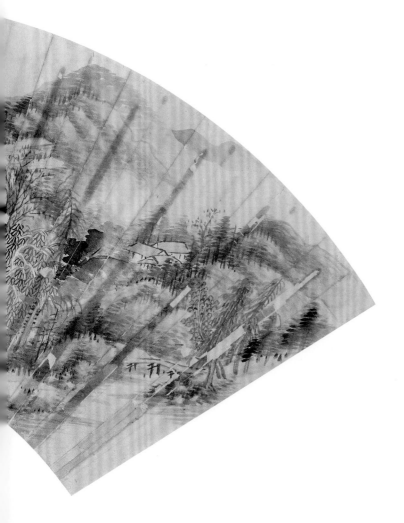

作品释文

书法　仿黄子久《秋山凝翠》。董其昌。

钤印　董其昌印、乾隆御览之宝

扇面书画是中国极具有特色一种艺术形式，历来受到文人士大夫的垂青。而扇面尺幅小，形制固定，折扇又是上宽下窄，纸面有折痕高低起伏，扇面书画并非易事。

作品赏析

王雯莉

　　董其昌的扇面山水得益于他三次南下，领略大好河山。这幅扇面中是秋日风景，也是经典的董其昌山水画，水墨或兼用浅绛法，青绿设色，时出以没骨，在这幅作品中融会贯通。这幅作品构图取自倪瓒"一河两岸三段"——近树、中水、远山的模式。扇面所绘风景是一河两岸，近处一丛赭色树林灌木混在山石之中，远处山峰耸立层峦叠嶂，几处山中人家房屋点缀其中；中间偏右一处平静的河面将近处的树木和远处的峰峦分隔开，分列在两岸，使得画面的空间感一目了然，远近之势跃然纸上。树木的画法则使用柔浑的笔墨勾勒出枝干，然后皴染点叶，笔势更似书法撰写，树叶的表现尤为丰富，有的以侧锋卧笔大点横贯，有的用浓淡墨相互交叠，有的直接落笔画线成叶，有的则以细线双勾成夹叶状；山石则是折带皴法结合米点，画面线条勾勒以侧锋为主，笔墨整体苍逸，表现出文人画的特有的疏朗清雅而又超逸萧疏的意境。董其昌崇南派文人画，作品讲究用墨技巧，然画面中人与房屋寥寥数笔，融于画中山水烟云之中，这一特点也在这幅作品中体现出。

　　整幅扇面呈现出了干笔淡墨，纤线疏体，意境清淡幽远的苍秀之感。

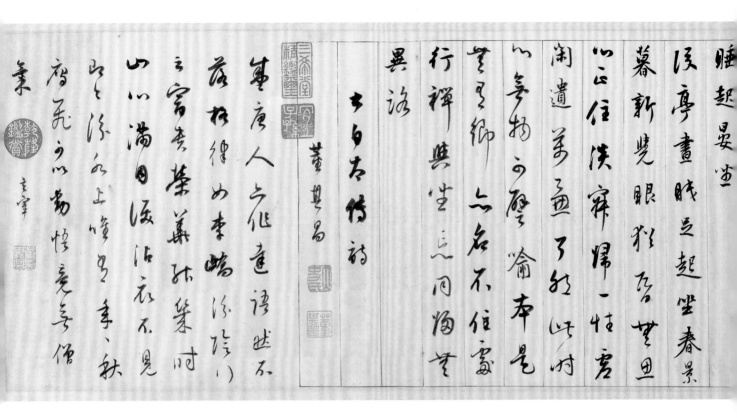

白居易乐府卷

书　　体　行书

收藏地点　台北故宫博物院

作品尺寸　25.5cm×110cm

作品释文

书法　海漫漫。

　　　海漫漫，直下无底傍无边。云涛烟浪最深处，人传中有三神山。山上
　　　多生不死药，服之羽化为天仙。秦皇汉武信斯语，方士年年采药去。
　　　蓬莱今古尚（但）闻名，烟水茫茫何处寻。无觅处，海漫漫，风浩浩，

眼穿不见蓬莱岛。不见蓬莱不敢归，童男卝女舟中老。徐福文成多诓诞，上元太乙虚祈祷。君看骊山顶上茂陵头，毕竟悲风吹蔓草。何况玄元圣祖五千言，不言仙，不言药，不言白日升青天。

睡起晏坐。

后亭昼眠足，起坐春景暮。新觉眼犹昏，无思心正住。淡寂归一性，虚闲遗万虑。

了然此时心，无物可譬喻。本是无有乡，亦名不住处。行禅与坐忘，同归无异路。

款跋　书白太傅诗。董其昌。

盛唐人亦作达语，然不落格律。如李峤《汾阴行》云："富贵荣华能几时，山川满目泪沾衣。不见即今汾水上，唯有年年秋雁飞。"可以动悟，竟无僧气。玄宰。

钤印　乾隆御览之宝、嘉庆御览之宝、宣统御览之宝、石渠宝笈、御书房鉴藏宝、三希堂精鉴玺、宜子孙、董其昌、乾隆鉴赏、董其昌印

海風浩浩眼寧不見

蓬萊舊島不見蓬萊

不知婦童男卅如舟

中央徐福女其身語

誕上元太乙雲祈禱

其香驪山頂上茂陵郎

海漫漫

海漫漫，直下無底傍無邊

雲濤煙浪最深處

人傳中有三神山

山上

人傳不死藥

服之羽化

為天仙秦皇漢武信此邪

語才士年，採葉玄蓮

以正住净审归一性云
阅遗著画了知此时
以无物可麈喻本是
莹喜卿二名不住塵
行禅与坐忘同烦恼
異法

尔夕吉傳詩

共香驪山頂上茂陵訊

畢竟少風吹蔓字日

況言元聖祖子云不

言仙不言景不言白日昇

青天

睡起晏坐

後亭畫晚豆起坐春景

某虽人之飞逸語妙而

處極律必李鹏涂险八

言窗表暮萋眛時

山以滿目浪沾衣不見

臥之涂而上峰弓手秋

虐飛之以勇懷竟方促

集

文寧

作品赏析

张丰

中国书法强调"字如其人"，它有三层境界。

第一层是写字：或大或小、或肥或瘦、或紧或松、或繁或简、或曲或直，翰不虚动而极融通变化之能事。

第二层是写情：或拙或巧、或聚或散、或收或放、或枯或润、或疾或徐，任情挥洒而尽天真烂漫之旨趣。

第三层是写性：如果说前两层都有无限变化的可能，而这一层就是不一语道破个中之理。

董其昌是中国书法史上为数不多的在第三层境界里自由行走的里程碑式的大书法家。作为华亭书派的领军人物，董其昌的影响力是巨大的而且是深远的。

此卷《董其昌书白居易乐府诗》，选文用心，用纸考究，笔精墨妙，章法错落有致，配以"董式"小行草，可谓"人书合一"的神妙佳品。乍展此卷，"清雅""空灵""玄妙"之感扑面而来，让人不忍释手。董其昌的功夫自不必多说，真正过人的，乃是他的本心：一如此卷白诗句"淡寂归一性"，他虽居高位，然心是出世的：跋亦曰"（李诗）可以动悟，竟无僧气"，难道不正是他禅心的写照吗？

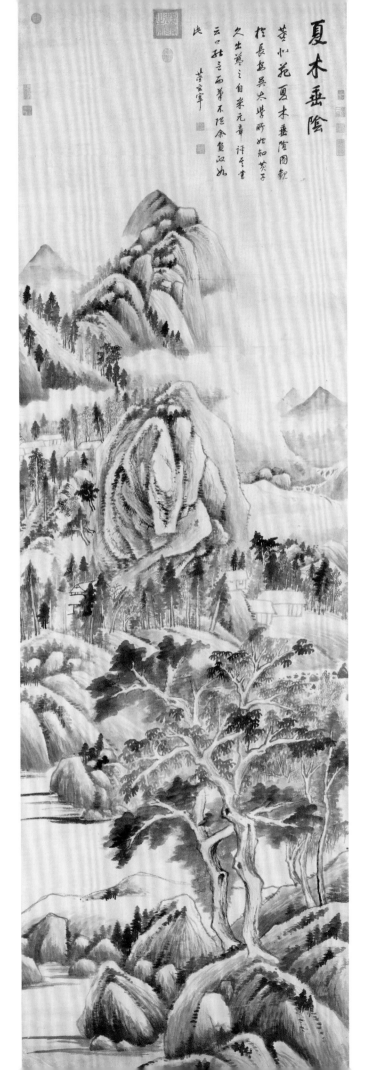

夏木垂阴图轴

材　　质　纸本

收藏地点　台北故宫博物院

作品尺寸　321.9cm×102.3cm

作品释文

题款 董北苑夏木垂阴图，观于长安吴太学所，始知黄子久出蓝之自。米元章评其书云，口能言而笔不随，余画政如此。

钤印 宗伯学士、董氏玄宰

作品赏析

姚瑶

董其昌收藏丰富且精于鉴赏，后人整理有《容台集》《画旨》《画禅室随笔》等书，影响后代的画论及艺术发展很深。

此幅画中用笔提顿抑扬，全从书法中得来，婉转有致，变化很多。而墨色浓淡干湿，层次丰富，构图复杂而不乱，是董其昌现存尺幅最大的佳作之一。

近景两树屹立，占画面三分之一，因水墨的交融，画境爽朗潇洒，生机处处，而这种特征成为董其昌的特殊风格。

对岸主峰峙立，水墨氤氲、烟云流动，有种阳光乍现的感觉。

画中穿插远近树木、村舍、溪流，远处山峦起伏有势，层层远去的视觉焦点给人一种气势雄伟的震撼感受。

全幅山石树木上下相对，左右开合，浓墨留白强烈对比。运用水墨浓淡干湿，呈现出江南山水灵秀润泽，清新淡远之态，仿佛可以感受到夏日树荫下吹来的凉爽清风。此轴为其中晚年佳作，如此巨幅山水极少见。

董其昌《画眼》论画山云："山不在多，以简为贵。"又说："古人运大轴，只三四大分合，所以成章。"强调如何掌握山川气势，并舍弃细碎繁琐。董其昌的这些见解，从这幅作品中可以看到他理论与创作的密切结合。

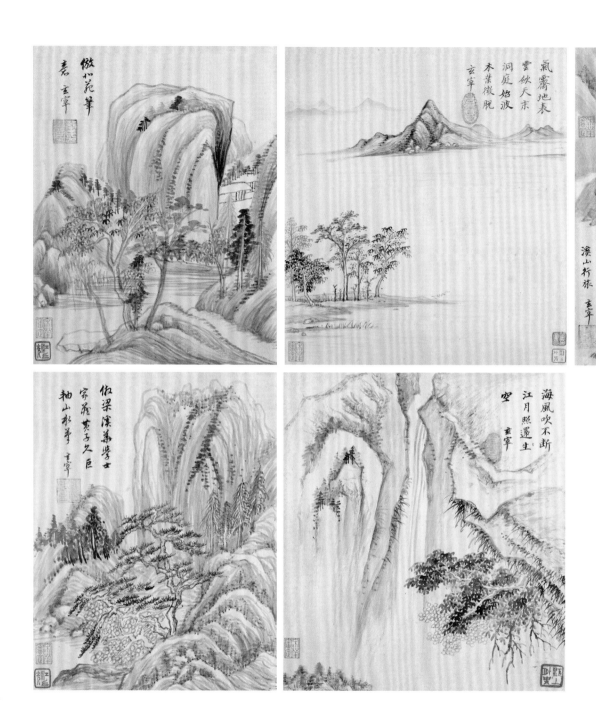

山水册（七开）

收藏地点　故宫博物院

作品尺寸　24.8cm×24.8cm×4

24.8cm×20.8cm×3

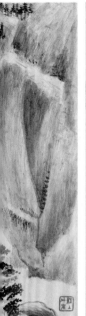

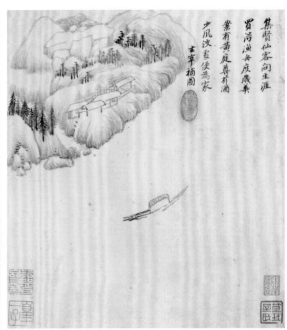

作品释文

书法 1. 集贤仙客问生涯，买得渔舟度岁华。案有黄庭尊有酒，少风波处便为家。玄宰补图。

2. 南陵水面漫悠悠，风紧云繁欲变秋。正是客心孤廻处，谁家红袖倚高楼。玄宰。

3. 仿北苑半幅《溪山行旅》。玄宰。

4. 气霁地表，云敛天末。洞庭始波，木叶微脱。玄宰。

5. 仿北苑笔意。玄宰。

6. 海风吹不断，江月照还（生）空。玄宰。

7. 仿梁溪华学士家藏黄子久巨轴山水笔。玄宰。

钤印 1. 皇十一子、宋荦审定　2. 其昌、宋荦审定

3. 宋荦审定、董其昌印　4. 其昌、宋荦审定

5. 董其昌印、宋荦审定　6. 其昌、宋荦审定

7. 董其昌印、宋荦审定

作品赏析

<div align="right">王欢欢</div>

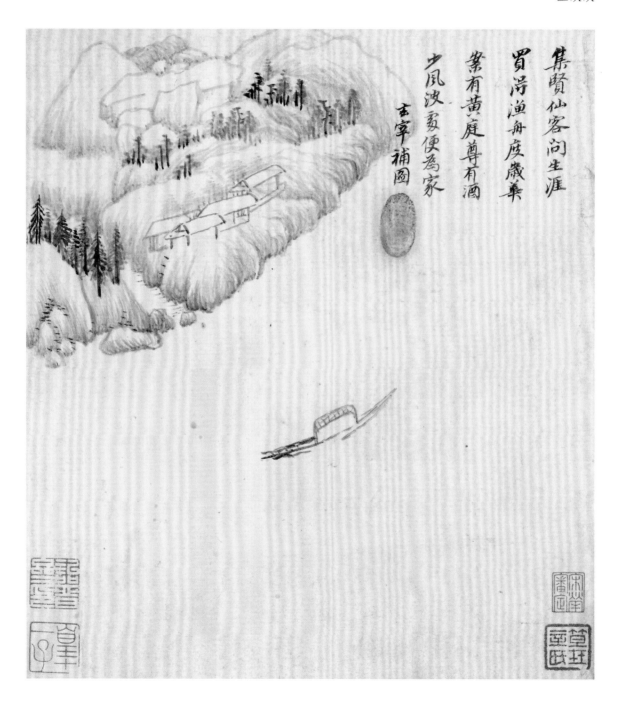

此图是董其昌根据南宋诗人洪迈的《诗一首》而创作的。洪诗为："集贤仙客问生涯，买得渔舟度岁华。案有黄庭尊有酒，少风波处便为家。"画家近景用留白来表现一望无际宽阔的水面，水上浮一小舟，任其漂泊，悠然自得。远景用淡墨勾勒山石，树木葱郁，山下几间茅舍依山傍水而建。整体清秀隽逸，淡雅清新。

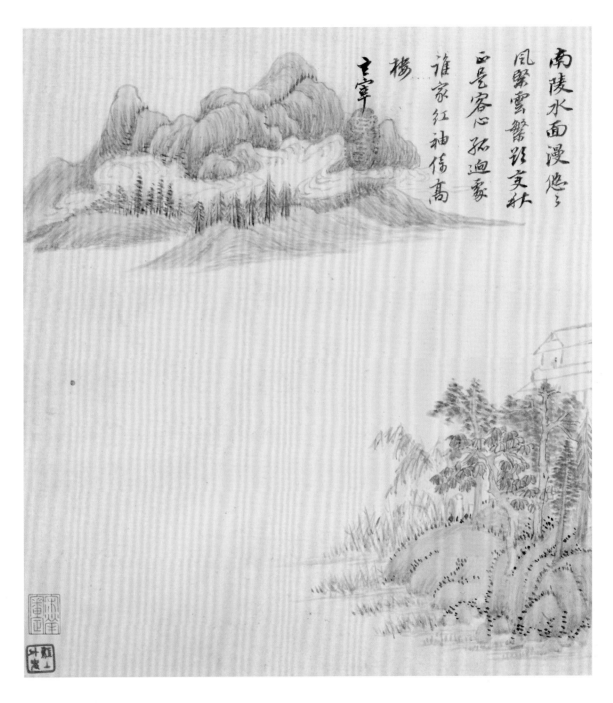

南陵水面漫悠悠
风紧云繁欲变秋
正是客心孤迥处
谁家红袖倚高
楼
　　玄宰

　　此图是董其昌根据唐代诗人杜牧的《南陵道中》而创作的。杜诗为："南陵水面漫悠悠，风紧云繁欲变秋。正是客心孤迥处，谁家红袖倚高楼。"作品构图以深远兼平远法，近景画几块山石，几株杂树挺拔于上，隐约可见一红衣人站在高楼之上，正眺望远方。画面设色以浅绛青绿为主调，温润淡雅，表现出画家在设色山水画中所追求的平淡天真之意。

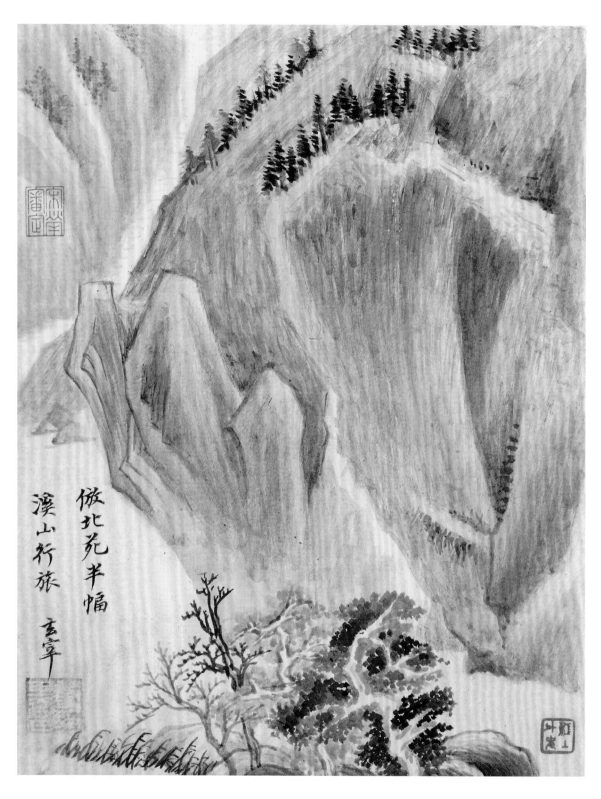

　　此图是董其昌运用董源的山水图式和笔法来营造自家的丘壑，写自家之胸臆。本幅题："仿北苑半幅溪山行旅。玄宰。"图上表现山中巨石耸立、万木竞秀之景。画家用浓淡不同的墨色描绘山石的浑厚质感，披麻皴笔笔相接，枯湿兼用，深得五代董源山水画的韵味。

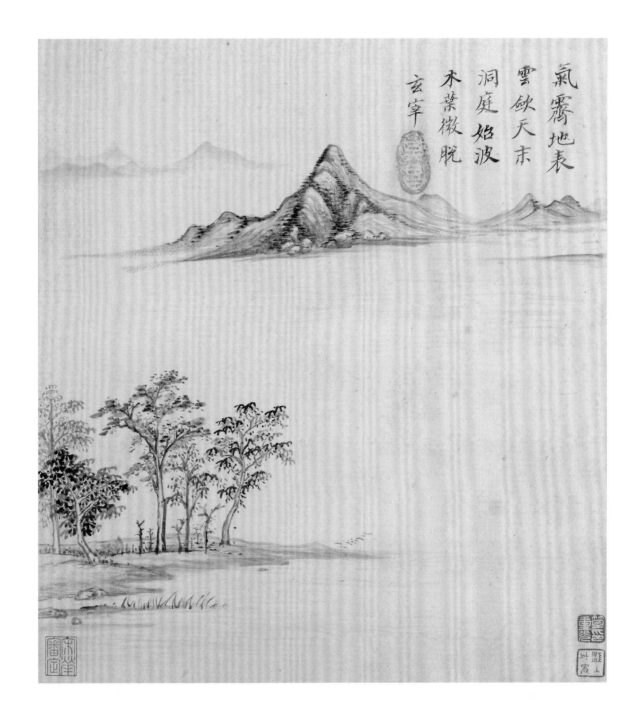

　　此图右上角题词"气霁地表，云敛天末。洞庭始波，木叶微脱"，出自南朝辞赋家谢庄所写的一篇文章《月赋》，画家在近景岸上画几株树木，姿态各异，笔法轻松自然。远方平坡缓丘，青山隐隐。山上用横笔点苔点，犹如抓住了米友仁"米氏云山"的神韵。画面整体上呈现静谧幽雅之气，采用平远、深远构图，笔法疏朗，有倪瓒笔意。

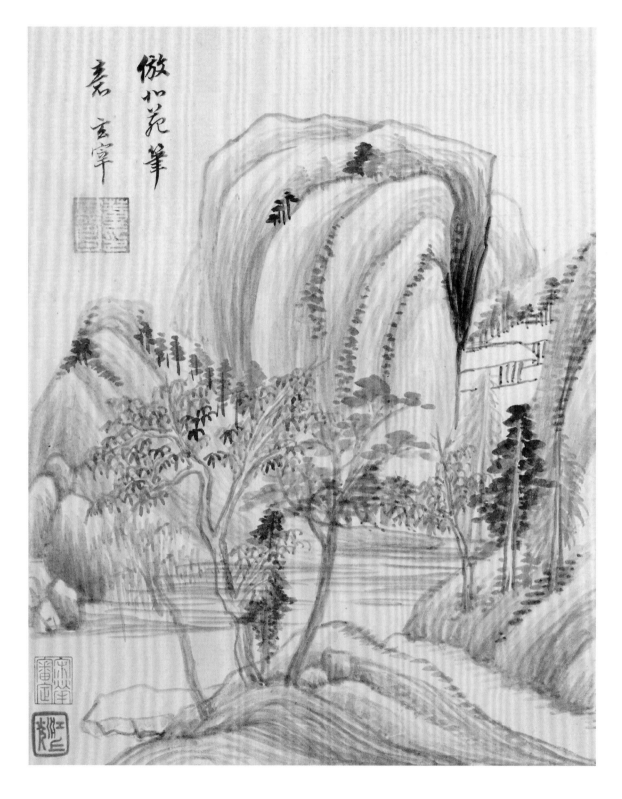

此图亦是董其昌学董源笔意而作。本幅题："仿北苑笔意。玄宰。"图中幽径逶迤，丛树散置，山石间隐约露出茅舍数间。此图山石多用长披麻皴，淡墨勾勒树木枝干，再用墨点染叶。笔法不求工细，但求天真意趣。

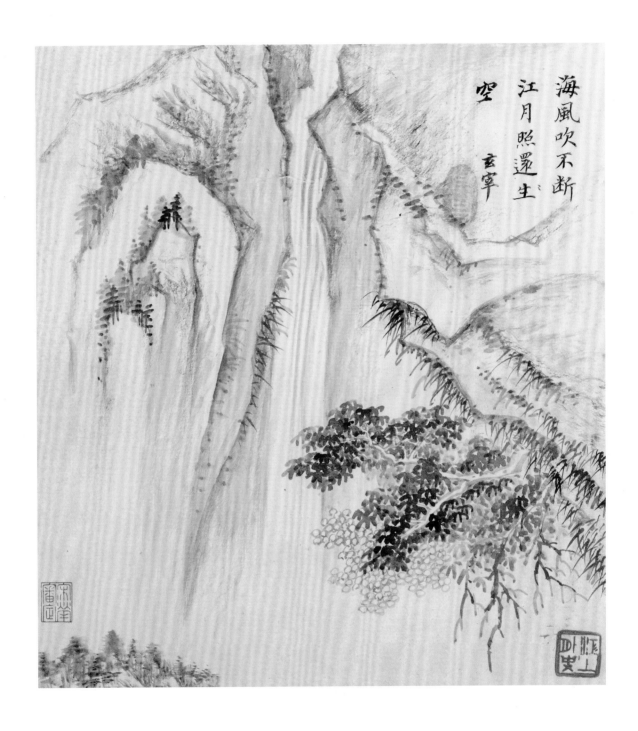

海風吹不斷
江月照還生
空　玄宰

　　此图描绘山水局部，青峰秀丽，飞瀑倒悬，令人心旷神怡。崖边几株杂树竞相生长，淡墨勾勒枝干，树叶浓淡相间，一派生机。本幅题："海风吹不断，江月照还（生）空。"此句诗出自唐朝李白的《望庐山瀑布二首》。

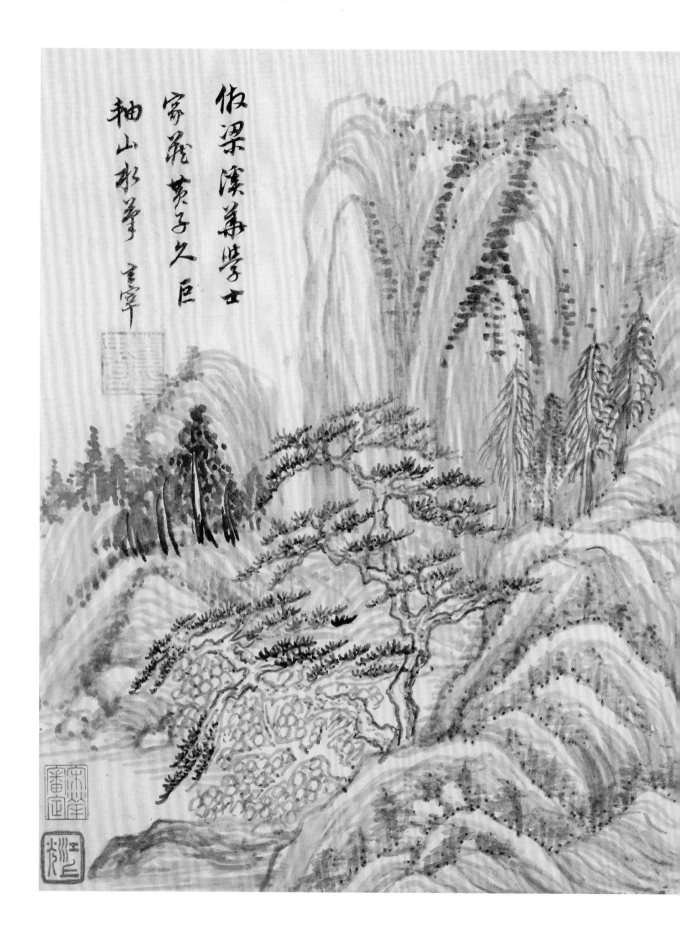

此图从题字"仿梁溪华学士家藏黄子久巨轴山水笔"上可以知道是董其昌学黄公望的笔法而作的。以淡墨线条绘制形体，描写山川，细密润泽，卧笔点苔，披麻皴则为元代黄公望所惯用。青松杂树兼用浓淡墨色，区分出远近之别。此图画家率意运笔，得天然之趣。

对于学习绘画，董其昌认为应当先以古人为师，对古人画迹悉心摹写，将其笔墨技法、布局构图在心中融汇贯通，从而得古人笔墨意趣。其在《画禅室随笔》中主张"画平远，师赵大年。重山叠嶂，师江贯道。皴法，用董源麻皮皴。及《潇湘图》点子皴。树用北苑、子昂二家法。石法用大李将军《秋江待渡图》及郭忠恕雪景。李成画法，有小幅水墨，及着色青绿。俟宜宗之，集其大成，自出机轴。"赏析董其昌《山水册》（七开）便可领略其取诸家笔墨之长，再运用自身的学养见识加以变化，显示出直抒胸臆，独树一帜的个人魅力。

白居易琵琶行册

书　　体　行书

收藏地点　台北故宫博物院

作品尺寸　26.7cm×12cm×8

作品释文　　**书法**　琵琶行。

浔阳江头夜送客，枫叶荻花鸣瑟瑟。主人下马客在船，举酒欲饮无管弦。

醉不成欢惨相别，别时茫茫江浸月。忽闻水上琵琶声，主人忘归客不发。

寻声暗问弹者谁？琵琶声停欲语迟。移船相近邀相见，添酒回灯重开宴。

千呼万唤始出来，犹抱琵琶半遮面。转轴拨弦三两声，未成曲调先有情。

弦弦掩抑声声思，似诉平生不得志。低眉信手续续弹，说尽心中无限事。

轻拢慢捻拨复挑，初为霓裳后六幺。大弦嘈嘈如急雨，小弦切切如私语。

嘈嘈切切错杂弹，大珠小珠落玉盘。间关莺语花底滑，幽咽泉流水下滩。

冰泉冷涩弦凝绝，凝绝不通声断歇。别有幽愁暗恨生，此时无声胜有声。

银瓶乍破水浆迸，铁骑（绕）突出刀枪鸣。曲中抽拨当心画，四弦一声如裂帛。

东船西舫悄无闻，惟见江心月秋白。沉吟抽拨插弦中，整顿衣裳起敛容。

自言本是京城女，家在虾蟆陵下住。十三学得琵琶成，名属教坊第一部。

曲罢常教善才舞，妆成每被秋娘妒。五陵年少争缠头，一曲红绡不知数。

钿头银篦击节碎，血色罗裙翻酒污。今年欢笑又明年，秋月春风等闲度。

弟走从军阿姨死，暮去朝来颜色故。门前冷落车马稀，老大嫁作商人妇。

商人重利轻别离，前月浮梁买茶去。去来江口守空船，绕船月明江水寒。

夜深忽忆少年事，梦啼妆泪红阑干。我闻琵琶已叹息，又闻此语重唧唧。

同是天涯流落人，相逢何必曾相识。我从去岁辞帝京，谪居卧病浔阳城。

浔阳地僻无音乐，终岁不闻丝竹声。住近湓城江地低（湿），黄芦苦竹绕宅生。

其间旦暮闻何物？杜鹃啼血猿哀鸣。岂无山歌与村笛？呕哑嘲哳难为听。

今夜闻君琵琶语，如听仙乐耳暂明。莫辞夜坐弹一曲，为君翻作琵琶行。

感我此意良久立，却坐促弦声转急。凄凄不似向前声，满座闻之皆掩泣。

就中泣下谁最多？江州司马青衫湿。白香山深于禅观，乃以无情道人作此有情痴语，岂火中莲花，染而不染者耶？黄山谷为小词，秀铁面呵之，謂不止堕驴胎马腹。香山此歌，定是未见鸟窠和尚时游戏笔墨，文人习气耳。它日着六观，便足当忏悔。余书此一过，亦写《心经》一卷。董其昌。

钤印　董玄宰、董其昌印

絃、掩抑聲、思似訴平生不得志

低眉信手續、彈說畫心中無限事

輕攏慢撚撥復挑初為霓裳後六

么大絃嘈、如急雨小絃切切、如私語

嘈、切、錯雜彈大珠小珠落玉盤

間關鶯語花底滑嗚咽泉流冰下

灘冰泉冷澀絃凝絕凝絕不通聲

斷歇輕別有幽愁暗恨生此時無

參勝有聲銀鉼乍破水將迸鐵

騎遠突出刀鎗鳴曲中柚撥當心畫

潯陽江頭夜送客楓葉荻花

秋瑟瑟主人下馬客在船舉酒

欲飲無管絃醉不成歡慘相別

別時茫茫江浸月忽聞水上琵琶

聲主人忘歸客不發尋聲暗問

彈者誰琵琶聲停欲語遲移船

相近邀相見添酒回燈重開宴千呼

万喚始出来猶抱琵琶半遮面

轉軸撥絃三兩聲未成曲調先有情

琵琶行

门前冷落车马稀老大嫁作商人

妇商人重利轻别离前月浮梁买茶

去去来江口守空船遶船明月江水寒

夜深忽忆少年事梦啼粧泪红阑

干我闻琵琶已歎息又闻此语重

唧唧同是天涯沦落人相逢何必曾

相识我从去年辞帝京謫居卧病浔

阳城浔阳地僻无音乐终岁不闻丝

竹声住近湓城江地低湿黄芦苦竹

遠宅生其间旦暮闻何物杜鹃啼血

四絃一聲如裂帛東船西舫悄無

言惟見江心秋月白沉吟放撥插

絃中整頓衣裳起斂容自言本是

京城女家在蝦蟆陵下住十三學得

琵琶成名屬教坊第一部曲罷常

教善才舞妝成每被秋娘妬五陵

年少爭纏頭一曲紅綃不知數鈿頭

銀篦擊節碎血色羅裙翻酒污今

年歡笑又明年秋月春風等閒度弟

走從軍阿姨死暮去朝來顏色故

鐵面訶之謂不止墮驢胎馬腹耳

山此歌定是未見烏寠和尚時游

戲華墨文人習氣耳 宅田菴六

觀便是誉懺悔余書此一過示

寫心經一卷

董其昌

休為琵琶淚濕衣橫江秋月白夜何其一生難浮是閒時
楓林外應遣醉如泥人誤是蛾眉田燈額細語各依我如
相遇在天涯當狂笑重與譜新詞宋夏英公琵琶亭詩云
流光過眼同車載薄宦羈人水馬銜若遇琵琶應大哭何須
收淚濕青衫康熙辛未夏五月題小重山令衫後高士奇

鳴豈無山歌與村笛嘔啞嘲哳

難為聽今夜聞君琵琶語如聽仙樂

耳暫明莫辭更坐彈一曲為君翻

作琵琶行感我此言良久立卻坐

促弦弦轉急淒淒不似向前聲滿座

重聞皆掩泣就中泣下誰最多江州

司馬青衫濕

白香山深於禪觀乃以無情道人

作此有情癡語豈火中蓮花然

而不染者耶黄山谷為小詞秀

董文敏行书琵琶行

五十六行 文敏自跋一 高文恪跋五

作品赏析

张路宽

　　董其昌此件小字行楷，抄录的是白居易的《琵琶行》，用笔劲利直截而气息冲和简远，沈曾植所谓"老笔益嫩，斯为化境"。实为知言。董其昌于己小楷最为得意，盖作意而为，非信笔所书，观此书虽略有行意，而锋势备全，当是一时合作。此书有六朝人意，妙于法度，而于笔墨畦径之外别有韵致生焉。于墨法有会心处，古人作楷，多用浓墨，盖于实处用力也，董其昌反其道而行之，于虚处着力，得疏淡之趣，黄宾虹言"虚者由悟而

余辛未暮春卧疾五月初愈旦尚不能履地日坐樓
頭拈弄研墨山荊往々勸余汲攝精神然展軸拂紙
伴余岑寂恭謹無倦壬申夏五山荊謝世忽又兩年
今日雨窗閒此興懷疇昔因賦小詩鶯語間關綠樹枝
閒居無侶書長時紅蕾花娘濛鬆雨不聽琵琶也合
悲甲戌四月十八日跋於柘西簡靜齋　江村高士奇
江郎恨添酒四燈歎影孤蕭　是日再題
慢撚輕攏總不須閒窗流淚眼模糊蠻箋殘難寫

此冊雖攜入都絕塞邐迤行徒在笥簏去秋
請養南還謝客杜門今日微雨初歇暑退涼生
再閱一過如澄江秋月眐人襟袖也　竹窗

戊寅六月廿五日

近又得文敏大字琵琶行一卷在絹素上
与此各有佳妙是歲九月廿日對菊曉晴霜降
苕尚無霜　江邨

乾隆四十年春二月旬又九日丹徒王文治觀

"通"与董其昌所谓"淡乃天骨带来，非学可及"实一关揵，董其昌妙解禅理，遍学百家集其大成而又"析骨还父，析肉还母"，形成了自己独特的风格，甚得离合之法，这让他的书法多了几分禅意。

其于佛教亦有大因缘，末后题识先言白居易"以无情道人作此有情痴语"，推测此歌是白居易未见鸟窠禅师时所作，《五灯会元》载禅师开示白居易佛法大意："诸恶莫作，众善奉行。"董其昌认为此歌尚未究竟情识，有世间儿女昵昵之态，自言书此《长恨歌》需录《心经》以忏悔，可见其笃道之深。

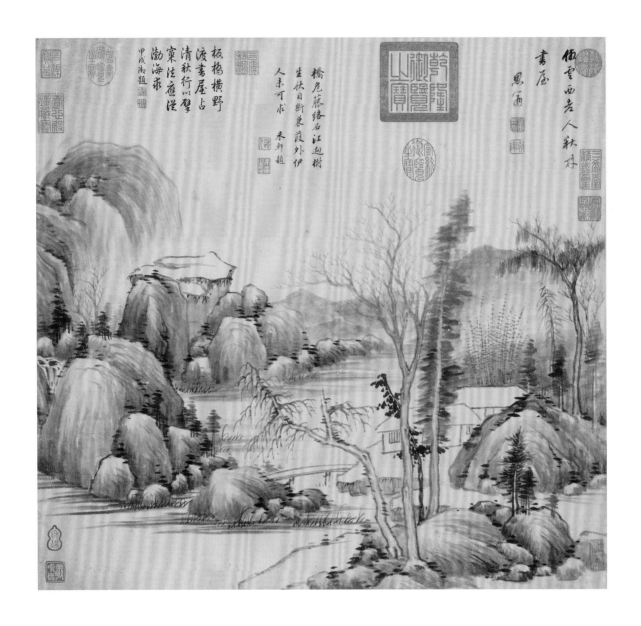

秋林书屋图轴

材　　质　纸本

收藏地点　台北故宫博物院

作品尺寸　54.4cm×58.1cm

作品释文

款识　仿云西老人《秋林书屋》。思翁。

钤印　董其昌、玄宰、戏鸿堂

作品赏析

贾佳慧

　　此幅《秋林书屋》图轴是董其昌临仿之作，款识中写"仿云西老人"，云西，是元代画家曹知白的号，他与董其昌同为松江华亭人，是董其昌的"直系"前辈，与无锡的倪瓒和昆山的顾瑛世称江南三大名士。曹知白与赵孟頫、倪瓒、黄公望等大师交往甚密，这些元代书画家在松江的留迹很多都与他相关。尤其是与曹知白以画相倡和的倪瓒、黄公望，对他赞不绝口，给予了"独步"的超高评价。在山水画的成就上，曹知白如他亦师亦友的赵孟頫，做到了脱出李郭窠臼，借古开今，屈指可数。

　　除了艺术上的成就，曹知白人格魅力也令人倾倒。他为人十分慷慨，乐于帮助他人、友爱后辈，身边团聚了一大帮元代的山水画大师们，为松江的书画发展注入了相当大的能量，将松江元代的山水画推至一定的历史高度。

　　这样一位自身艺术造诣高超且推动了本土书画发展的大师，必然是董其昌的榜样。同为松江人，曹知白可比肩元四家，这是十分难得且振奋人心的事。当时的松江画派有志区别吴门开启新风，曹知白给以董其昌为代表的松江画坛以精神与技艺的双重支持。曹知白珠玉在前，更能激励董其

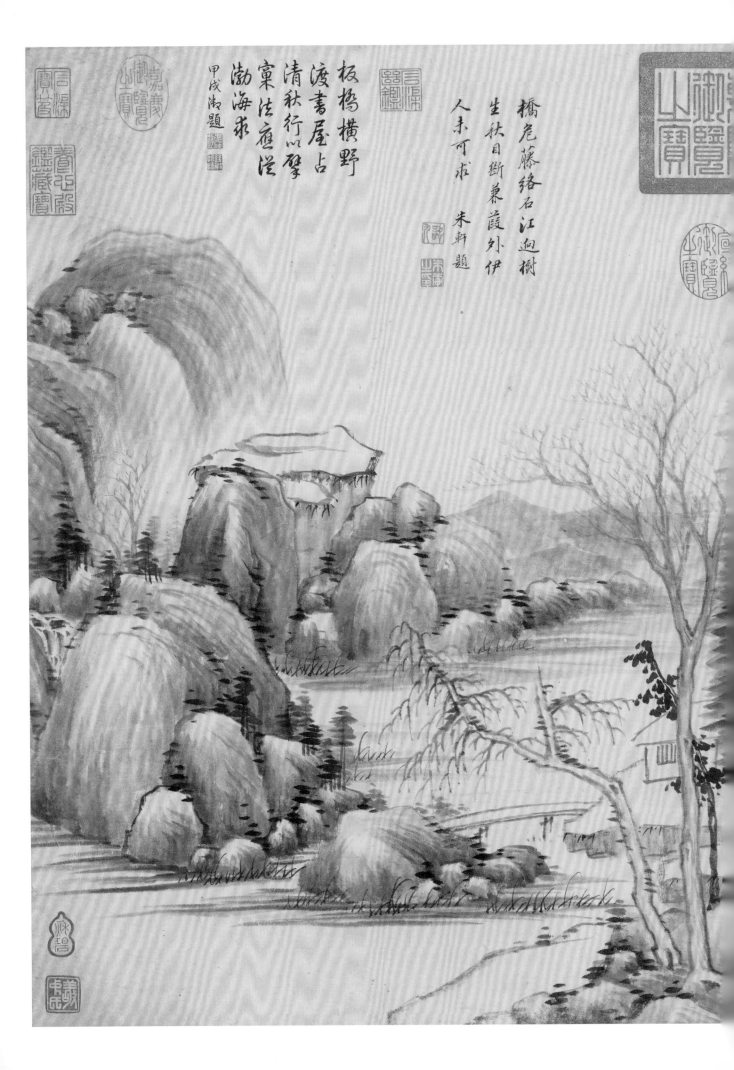

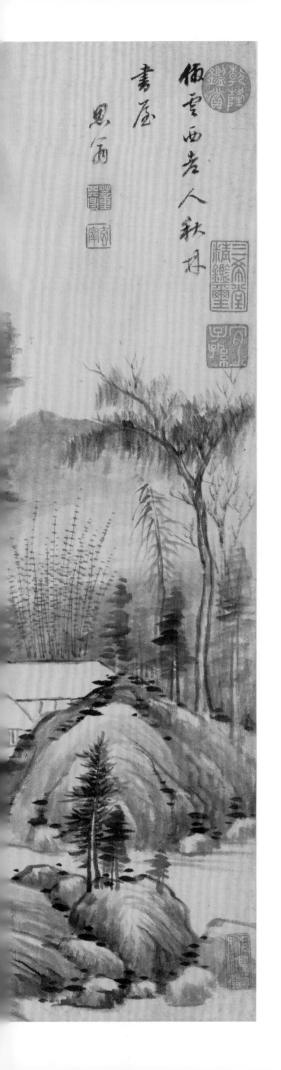

昌进一步开拓山水画的新道路。后来，董其昌开宗立派，阐述松江画派历史时，这样说到："吾乡画家，元时有曹云西、张以文、张子正诸人，皆名笔。而曹为最高，与黄子久、倪元镇颉颃并重。"

董其昌一生多次临仿曹知白，此幅画轴为其中代表性的作品。与一些作品不同，董其昌在创作这幅作品时并没有将重点放在对形式的学习模仿上，笔墨较曹知白更加轻松简明，整体风格是董其昌个性的"明"和"淡"。董其昌曾说："曹云西本师李营丘，虽骨力少逊，而秀润过之。倪迂而下，指可屈矣。"对比曹知白相似题材的画作，可以看到董其昌将曹知白经典的山石、枯木形态化繁为简，在笔墨的塑造和明暗的处理上完全是个人特色，曹知白的苍秀简逸不见踪迹，取而代之的是董其昌的平淡朴拙。

董其昌再一次展现了他的临仿风格——"古为今用"。仅就本幅作品而言，董其昌在临仿曹知白时更偏向于一种实验性的自我创作，尝试将古人作品的精华改换自己的气韵，以提高自身的艺术造诣，让自己的作品更加丰富，让古人的技巧为自己的风格服务。这种融古出新的做法，非常具有难度，需要充分的学习和极佳的悟性。董其昌在这幅作品中就做到了，并且他通过这种方法，最终得以集众家所长，自成机杼，随心所欲，返璞归真。所谓"妙在能合，神在能离"。

董其昌对于曹知白的临仿，就像是松江书画发展历史的缩影。曹知白对于董其昌的意义不同于元四家，也许在董其昌这位后辈看来，曹知白不仅是书画发展史中阶段性的代表人物，更是松江文脉的接力棒，松江区域的书画家们藉这位本土的元代大师，站在巨人的肩膀上，进一步发展区域书画艺术。明代松江画派的璀璨，董其昌的出现，不是历史的偶然，是文脉的延续。

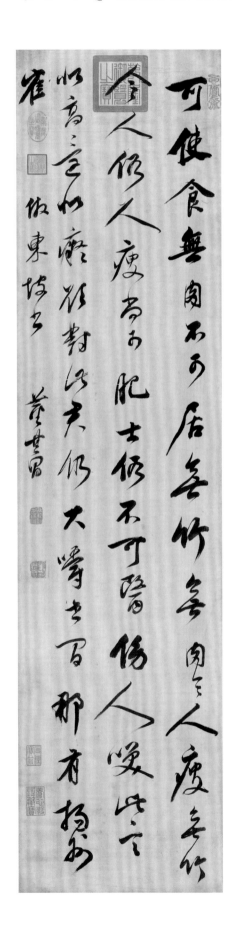

仿苏轼笔意轴

书　　体　行书

收藏地点　台北故宫博物院

作品尺寸　116.7cm×29.4cm

作品释文

书法　可使食无肉，不可居无竹。无肉令人瘦，无竹令人俗。人瘦尚可肥，士俗不可医。旁人笑此言，似高还似痴。欲对此君仍大嚼，世间那有扬州鹤。

款识　仿东坡书。董其昌。

钤印　玄赏斋、乾隆御览之宝、嘉庆御览之宝、宣统御览之宝、知制诰日讲官、董其昌印、石渠宝笈、养心殿鉴藏宝

作品赏析

李自君

董其昌的一生是临帖的一生。

从十七岁开始学书、到八十二岁去世，董其昌从未停止过对历代法帖的临习与研究。八十一岁还在临钟、王、虞、褚、颜、柳及苏黄诸家。在他的传世墨迹中，临帖作品为数众多。仅台北"故宫博物院"典藏的董其昌临帖作品就有四十一件。《仿苏轼笔意》轴就是其中一件。

《仿苏轼笔意》轴是一幅行书临帖作品。从临作来看，这件作品反映出董其昌独特的临帖理念。即"重神韵，求自性"。他并没有严格按苏轼的原作一笔一划地进行描摹，从字形上看，与苏轼原作并没有太多的相似处。这并不是说董其昌临帖不注重形似，相反，他在临帖追求形似上是下过很大功夫的。如他早期临《兰亭序》能做到极度相似。《仿苏轼笔意》轴正好相反，他所追求的是发古人之神韵。他曾一针见血地指出："临书先具天骨，然后传古人之神，太似不得，不似亦不得。予学书三十年，专明此事，而不竟成。"他还说："临帖如骤遇异人，不必相其耳目手足头面，而当观其举止笑语精神流露处。"又说："临写独师其意。不类其形模，否则不免奴书之诮。"他在强调"重神韵"的同时，进一步指出临书要注意"求自性"。

前人对临帖的要求不外神似和形神兼备。而董其昌却走出了这个层面，以最终写出书家的自性本相为最高理想目标。他在六十岁时提出的"离合论"中指出："书家妙在能合，神在能离。所欲离者，非欧、虞、褚、虞诸家伎俩，直欲脱去右军老子习气，所以难耳。"董其昌认为，要获得古圣前贤的书法真谛，必须能"合"能"离"，尤在能离。

董其昌这件《仿苏轼笔意》轴，可谓是"妙合神离"的典范之作。也正合了他"仿"苏"笔意"的本意。

董其昌《仿苏轼笔意》轴给我们的启示是，临帖不必斤斤于点画的形似，而要重视笔迹行迹之外的情趣。要在广泛学习前代有成就的大家的基础上，将晋人之韵、唐人之法、宋人之意与元人之态熔于一炉，形成独特的意态超然、妙合神离的个性书风，吃别人的馍，走自己的路。

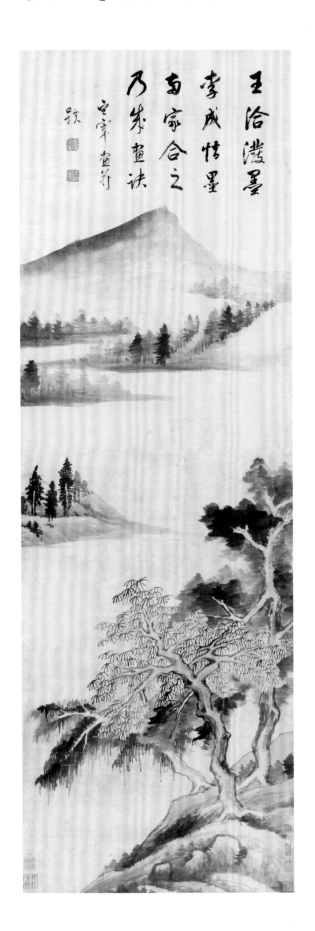

遥岑泼墨图轴

材　质 纸本

收藏地点 上海博物馆

作品尺寸 225.7cm×75.4cm

作品释文

款识 王洽泼墨，李成惜墨。两家合之，乃成画诀。玄宰画并题。

钤印 董氏玄宰、宗伯学士

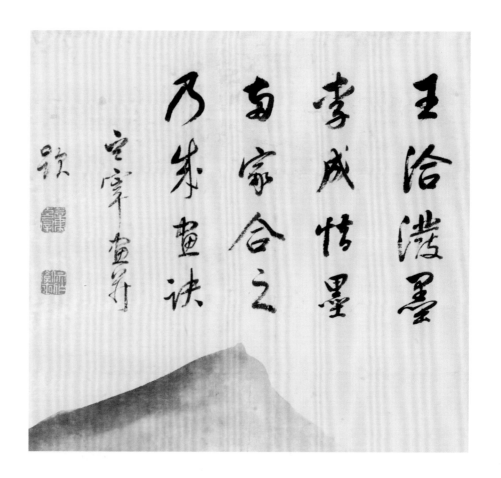

作品赏析

黄松

　　此为董其昌少见的巨幅作品。章法较简单，笔墨无多，坡树三株、远山一抹，却给人开旷而不空疏之感。融合了董源、米家山水的画法，墨色淋漓。将李成的惜墨如金和王洽的泼墨为画融合，形成自己的创造。

　　王洽为晚唐著名画家，在《历代名画记》作王默，据载其擅画松石山水，号称"王泼墨"。

　　水墨山水画自吴道子、王维始，再经过项容大胆用墨，发展到王洽的大泼墨，使画家不局限于技巧表达精神。对画史有长久而深远的影响。但《历代名画记》却认为："泼墨不谓之画，不堪仿效。"以至宋代米氏父子的作品到了南宋张元幹这里被指摘："有千里而不见落笔处，讵可作画观耶？"

　　但到了董其昌，他在《画旨》写道，"李成惜墨如金，王洽泼墨成画，夫学者每念惜墨、泼墨四字，于六法、三品思过半矣。"

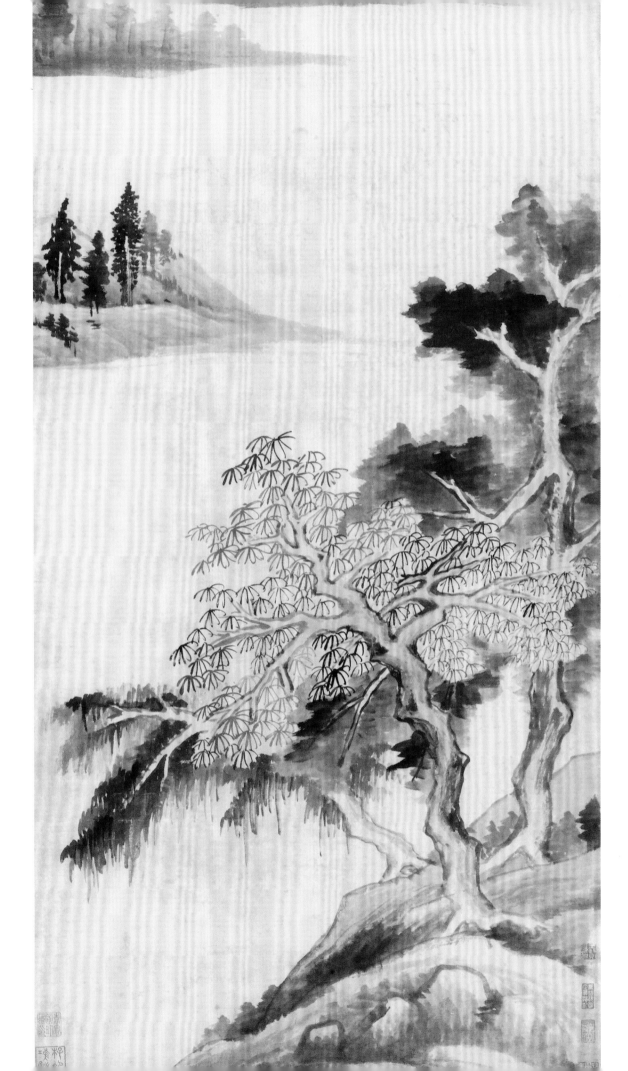

所谓惜墨画法，其主要形态是中锋枯笔点线，以"勾"表现对象。这是宋元明清以来最常见的用笔形态。惜墨用笔注重笔性的自如发挥，却不大讲究墨法的变化，可谓"重笔轻墨"。

董其昌把宋代李成封为惜墨画法的宗师，其后李公麟的白描人物、苏东坡之疏竹、扬无咎之"村梅"、赵孟坚和郑思肖之兰，乃至元明清的干笔淡墨山水，皆是惜墨画法的衍化拓展。

而泼墨画法，多用侧锋，使用笔肚乃至笔根，来表现色墨的块面。董其昌把唐代王洽封为泼墨画法的宗师。之后的二米、梁楷和李唐，则延伸发展了泼墨画法。

再看这件自题："王洽泼墨，李成惜墨；两家合之，乃成画诀"的《遥岑泼墨图轴》，细密来自李、迷离来自米。但迷离的墨染并非随意，而是有所控制；其细密也不是凝固收缩，而是若放若收。在收放之间的画面中，铸造他的意向世界，

黄宾虹评董其昌说："不求似而似，深厚难而荒率尤难。"黄宾虹认为，南宗家传即是深厚荒率，而董其昌得之。李可染也曾将"王洽泼墨，李成惜墨。两家合之，乃成画诀"题写在其得意之作上，可见他对董其昌的会心之悟。

董其昌的理论排斥技术性，重视个人领悟，他以绚烂和简淡分野，反对过分声色，强调简易，他所说的"一超直入如来地"都反映出董其昌等从观念入手来解决问题的方式。但从艺术史发展的脉络看，他的"南北宗"划分和观点并非没有异议。比如明末清初，很多人认为绘画是"笔墨"的问题，笔墨落实到干和湿，浓墨会被认为比较俗，而干墨、渴墨所表达的枯淡的感觉，也因此绘画也越来越文弱。

但石涛认为以干和湿来区别于雅和俗、南和北，是不准确的。他说："何尝不湿！"干也可，湿也可，湿，可以说是唐代绘画的正宗，水墨画的产生是从湿开始的，像王维、米芾都是湿。但石涛的"万点恶墨""满纸喧嚣"，给"南北宗"下了一个转语。

杜律册

书　　体　行草

收藏地点　台北故宫博物院

作品尺寸　26cm×14.8cm×24

作品释文

书法　苑外江头坐不归，水晶宫殿转霏微。桃花细逐杨花落，黄鸟时兼白鸟飞。
纵饮久拚人共弃，懒朝真与世相违。吏情更觉沧洲远，老大徒伤未拂衣。
蓬莱宫阙对南山，承露金茎霄汉间。西望瑶池降王母，东来紫气满函关。
云移雉尾开宫扇，日绕龙鳞识圣颜。一卧沧江惊岁晚，几回青琐点朝班。
闻道长安似奕棋，百年世事不胜悲。侯王第宅皆新主，文武衣冠异昔时。
直北关山金鼓震，征西车马羽书迟。鱼龙寂寞秋江远，故国平居有所思。
其昌。

钤印　玄赏斋、太史氏、董其昌印

作品赏析

何娴倩

明董其昌书《杜律册》草书，共十二对幅，装订成册，共四十九行，每行的字数不一，共一百七十字。

董其昌的书法取法二王，颜、米、赵，他的草书主要受唐代"草圣"怀素的影响，他一生勤于临古，于怀素又情有独钟，他曾认真学习其书法，也留下不少临摹作品。《自叙帖》《草书千字文》都曾反复临习，同类传世作品亦多见。他的特色，在于"抄帖"：取众家之法，又以自己独创的形式，再现古人"风神"。

董其昌草书风格近怀素的瘦劲秀逸，他认为怀素的书法已经达到平淡天真的书学境界，这也是董其昌书法理论体系中毕生之追求。

此册笔画圆劲率逸，多以中锋行走，少有拙滞之笔，线条的粗细、转折起伏富有变化，浓处圆润沉着而秀丽，枯处飞白飘逸而苍劲，同时也彰显他精到的用墨之法，枯湿浓淡，尽得其妙。

结体富有姿态，舒展淳雅的韵味跃然纸上，点画间的放纵无一不合规矩，狂而不怪，草而不乱，取法怀素，又能独出心裁。

在章法上，字与字，行与行之间，布局疏密有度，力追古法，又自然舒畅。通篇疏空，却又气势流宕，字里行间处处洋溢着流转飞动之美，流露个人特有的禅意风格，自起自倒自收自束，直指心性，为其草书之精美，真正达到了天真淡远的境界。

他的书法具有淡逸空灵的风雅格调，不仅影响了晚明书坛，且深刻地影响了清代的康乾盛世。

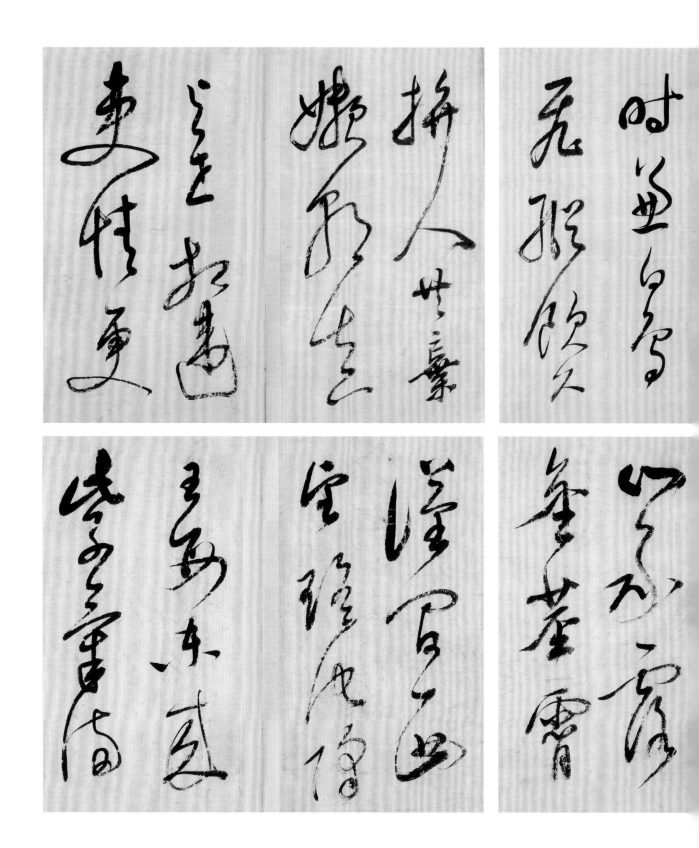

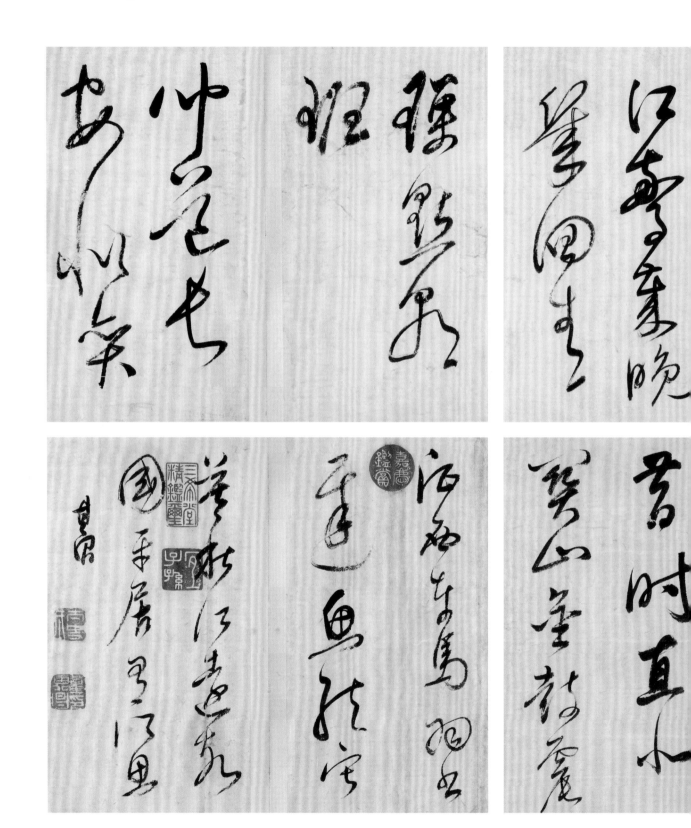

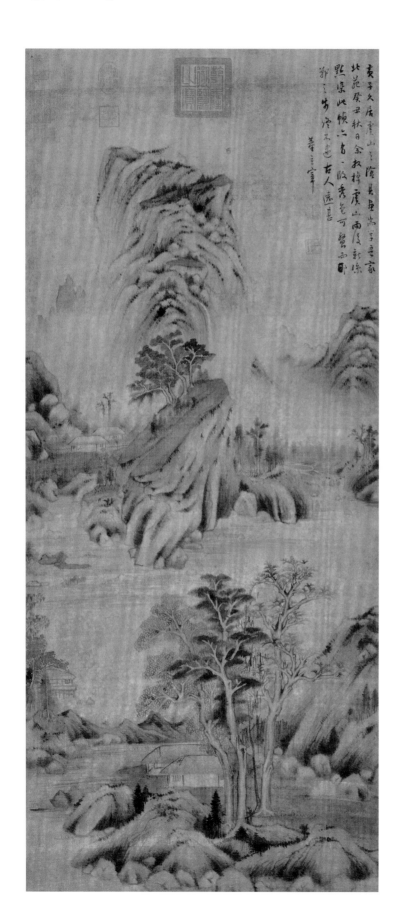

虞山雨霁图轴

材　　质　绢本

收藏地点　台北故宫博物院

作品尺寸　112cm×48.7cm

创作时间　明万历四十一年（1613）

创作地点　常熟虞山

作品释文

款　识　黄子久居虞山之阴，其画甚学吾家北苑。癸丑秋日，余放棹虞山。雨后新凉，点染此帧，亦有一段秀色可餐。而邯郸之步，终不逮古人远甚。董玄宰。

钤　印　董其昌印、太史氏

鉴藏印　乾隆御览之宝、养心殿鉴藏宝、石渠宝笈、嘉庆御览之宝、宣统御览之宝

作品赏析

汪懿

　　董其昌丰富的书画鉴藏，使其具有与古人对话的能力和爱好。他仿黄公望《江山秋霁图》，自题感叹："黄子久江山秋霁似此，尝恨古人不见我也。"黄公望是董其昌一生尊崇的南派山水宗师，他太想穿越回元朝见黄公望了。

　　黄公望 1269 年出生于常熟并在那里度过童年。1613 年秋，董其昌路过老师故里，舟行常熟城西北的虞山，心绪念痴师，雨后新晴，山水如墨，怀着对老师及其画作的思敬，欣然作《虞山雨霁图》。

　　黄公望成年后绝弃仕途，皈依全真道教，隐逸山居。"年老时，面貌仍如少年般光滑细腻，目光澄如碧玉，两颊红润。卒年八十五岁，可是晚年见到他的人似乎都认为他已经快要得道成仙。这类羽化登仙的奇闻逸事在死后一直流传，据说还有人见到他在山间逍遥地吹弄笛子"。[1]

【1】　引文见《隔江山色：元代绘画》，高居翰著，第页95。

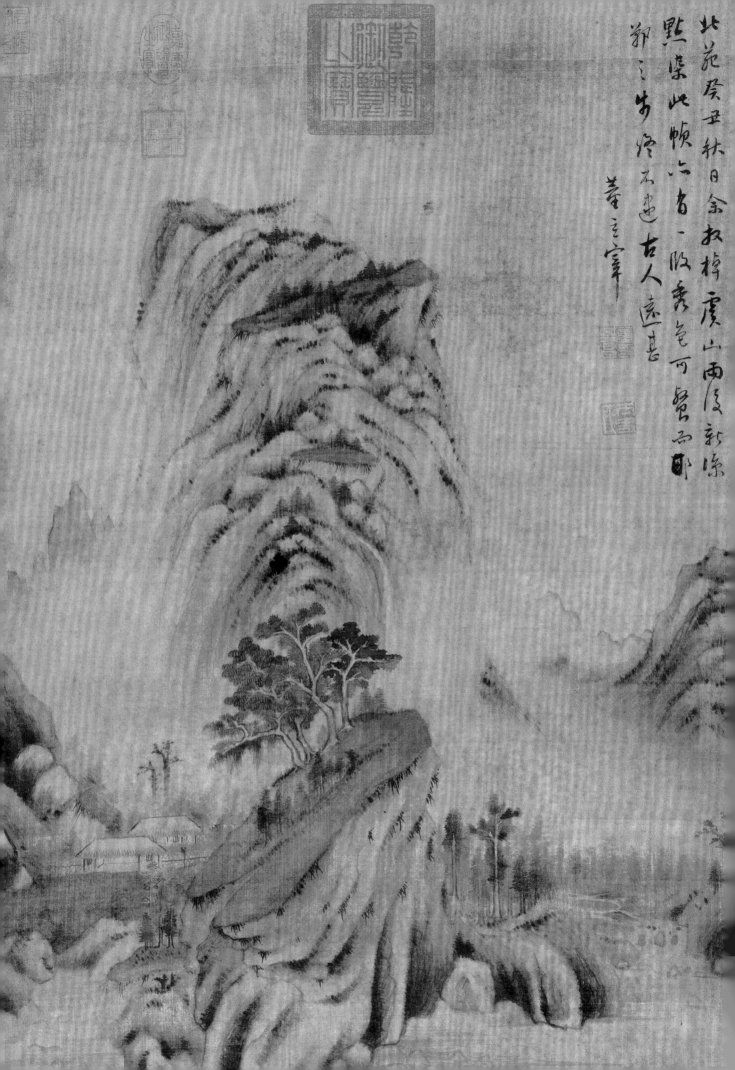

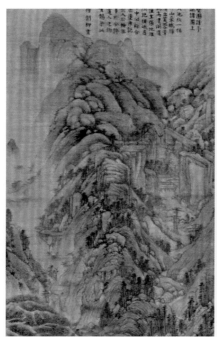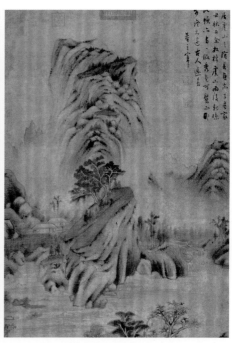

左为黄公望《天池石壁图》上段，右为董其昌《虞山雨霁图》上段

黄公望仙风道骨的气质和他得道成仙的传说，可能是董其昌将这幅老师家乡山水，循着传闻与追念，构建了近乎仙境而非凡间的意境的原因。隔三百年而心意相通，董其昌多么希望黄公望从山间玄雾现身、与自己论画古今啊。

《虞山雨霁图》采用董其昌开创性的上下两段式构图。上部的山势并不稳定。扭曲的山体伫立在河湖对岸，伸入云烟缥缈处。这种非人间的景致，给观者留下了对于"彼岸"精神性的想象。画面气韵流动，营造出灵性生长的空间——修道之地。

董其昌山体层叠倾斜向上的最早母题，应该源自他赞溢为"天下第一"的、他认为是董源的《寒林重汀图》巨幅画的山石。

而《虞山雨霁图》扭曲的山势和正中叠耸的山形，可能取法黄公望《天池石壁图》，只不过采用了董氏擅长的高度抽象与空灵处理，成为董其昌创造性地临摹大师古画的现实一例。

区别于董其昌其他高度抽象的山水画，《虞山雨霁图》的细节的处理，少见的具像美丽。瀑布、溪涧、湍泉、湖河、秋树之外，作者对山中建筑认真、细致、爱惜地描绘，迥别于其通常对于附属建筑的逸笔草草。这种郑重珍惜，在画家对材质的选择上亦有体现：绘于绢上而不是纸上，并且难得设色。

茅草屋致敬黄公望《富春山居图》。

董其昌《荆溪招隐图》

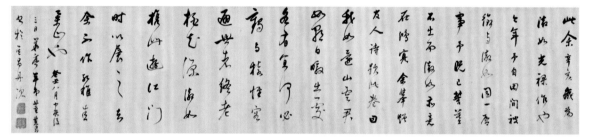

董其昌《荆溪招隐图》卷后跋

（董其昌欣喜若狂地收藏了《富春山居图》，子久逾三载而成此卷之所，是寓居松江的"云间夏氏知止堂"，那里距离董其昌家不远。这是两位文人画家意念相通的连结，黄公望三十一岁、董其昌二十二岁始画画，他们都未历年少拜师习画，俱成年后漠视束缚——创造性地超越传统、超越时代，这是董其昌对黄公望亲近感的又一因素）。

草舍甚至有石墙和篱笆，水榭显然是闲情赏景的所在。全画无人，董其昌从不画人物，但区别于董其昌通常画作中的坚硬山水，在虞山图里，观者可以感知到端庄雅致的人迹，明白画家摹绘的，不是荒凉山麓，而是居住皈依之所。这种可居性与山水的空灵并存，那么董其昌描绘的，是凡子居处，还是仙人福祉？是想象中黄公望逍遥吹笛的世外，还是他自己本人理想的归隐之境？

让我们来看看 1613 年秋天，年届花甲的董其昌，在想些什么？

1611 年，董其昌曾为友人吴正志作《荆溪招隐图》。后者与他 1589年同届进士、同期入朝、同样返乡、同择征召不就的归隐生活。1613 年秋，董其昌在卷后跋长文："此余辛亥岁为澂如光禄作也。今年予自田间被征，与澂如同一启事。予既已誓墓不出，而澂如亦意在鸿冥。余举赠友人诗，题此卷曰：'我如远山云，君如朝日暾。出处各有宜，何必鹤与猿。惟容

避世者，终老桃花源。'澂如携此游江门，时以展之。知余不作孔稚圭举止也。癸丑八月中秋后三日华亭年弟董其昌书于吴昌舟次。"——这段文字与《虞山雨霁图》同写于癸丑秋日。

晚明万历朝政，皇储争议罢官、解职数百官员，明神宗不理朝政三十年，宫斗党争，政局混乱。董其昌出入朝廷又长年编修养疾居家，潜心书画美学的追索改革，远离时局。1613年谋害太子风波与神宗增置空缺阁臣，曾为太子师、远离朝廷的董其昌再次表明心志：誓墓不出，辞官隐居，"惟容避世者，终老桃花源"。

所以《虞山雨霁图》构建的不只是董其昌怀念师者的诗意盎然的抒情景象，更是一方超然出世的文人共享、共同抵达的意境：山水的灵气与神韵安顿精神，居所的安详与宁静容纳肉身。笔墨篇章完成处，不论是《荆溪招隐图》，还是《虞山雨霁图》，都是董其昌对中国绘画中文人的精神性与价值性的追问与展现，他一生的表达命题。董其昌用这种方式超越他所不赞成的、单纯的景物再现式的职业画家绘画。

董其昌题字说黄公望"其画尚学吾家北苑"，北苑即董源，董其昌爱极、亲近极而称"我家董源"。董源与黄公望作为董其昌毕生尊崇的南派山水画宗师，作品一贯的平淡安宁风格，学生董其昌以节制沉稳的画面设色表达出来，这是董其昌收藏的多幅董源山水的设色基调。《虞山雨霁图》以平和含蓄、不张扬的用色，平衡与消解画面上部山川的动感可能带给人的不安，传递出安宁、可信赖的氛围，使烟云山川可游，亲和雅致可居。

末了董其昌谦虚地说："我邯郸学步，画得比先师古人差远啦。"但从其"放棹虞山。雨后新凉。点染此帧。亦有一段秀色可餐"的题字好心情里，是能够体会到画家对自己的探索创作，因着再一次与（长恨不能相见的）古人想象中的深邃对话，再一次地美学探索师古借意出新，再一次地"随风东西，与云朝暮"抒撰心中气象，因而是愉悦和享受的。

又百年之后，即清1701年，王原祁作《仿大痴虞山秋色图》。同样花甲，同样虞山，同样秋景，同样画幅尺寸，同样S型构图，只是山更繁复、笔墨技巧熟稔。

然王原祁的虞山建筑，回到人间尘世。一则王原祁为康熙宠信的朝臣，写虞山景时没有董其昌避政治党争的归隐心态，二则多数画家对大痴老人，不如董其昌作为绘画史改革家理论家那般刻骨惜重，仰之成高成仙，才有了董其昌赋予虞山雨霁的灵性气韵，而后人画虞山所不及。这也从另一个

角度，证明了董其昌绘画的抽象性和哲学性，所达到的高度。

此外，《虞山雨霁图》，曾于台北故宫 2016 年《妙合神离——董其昌书画特展》中，在馆藏的超过三百件董其昌相关作品中，作为代表作品展出。馆方展录中注，北京故宫藏赵左 1613 年山水册，山石树法与虞山轴相近，《虞山雨霁图》"疑为赵左代笔，董其昌题款"。

笔者观点，董其昌与赵左同乡同好，交流互观作品、借鉴切磋笔墨形式是日常。以董其昌避政治纷争、引退家乡的谨慎性格，贬损代笔弟子画作"邯郸之步。终不逮古人远甚"，不合其处世圆融的智慧。且一边折辱代笔，一边署名盖印据为己有，这样的品格与其倡导一生的文人主义的道德优越性悖离，也不符合其晚明书画盟主领袖的身份自觉。要相信盟主的情商、代笔的自尊。况题款涉一生爱师，编情景故事附会，既不尊重"吾师乎！吾师乎！一丘五岳，都具是矣！"的老师[2]，也无此必要。

此外，1612 年董其昌画了重要的传世作品《山水图》，当时赠送给赵左的弟子陈廉。与 1613 年《虞山雨霁图》构图布局近似。而赋予虞山图更多的隐逸灵气。了解董其昌从不描绘具象山水，在理论和实践上抑制纯粹的具象地描写自然所代表的美学层次，就能够理解董其昌将开创性的 1612 年《山水图》再一次探索、致敬黄公望的思想脉络。

【2】 董其昌得黄公望《富春山居图》后题跋。

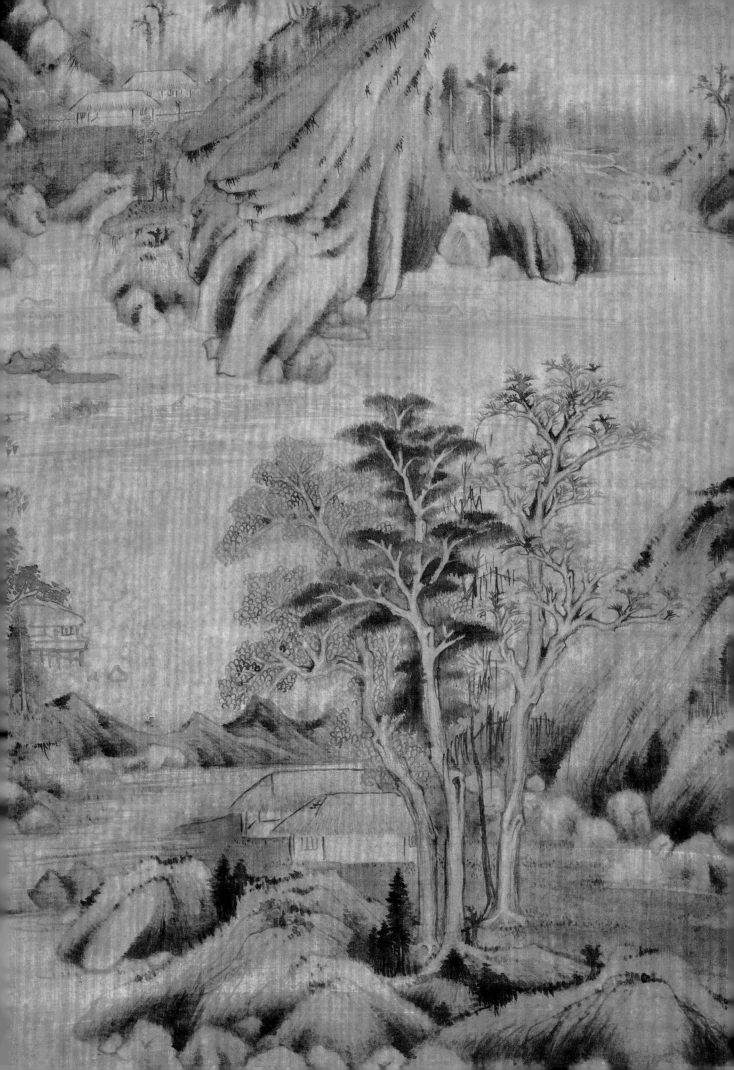

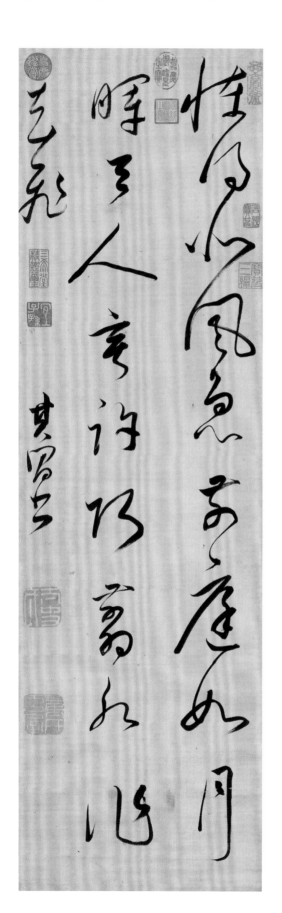

陆畅惊雪诗轴

书　体　草书

收藏地点　台北故宫博物院

作品尺寸　95.9cm×28.8cm

作品释文

书法　怪得北风急，前庭如月晖。天人宁许巧，剪水作花飞。其昌书。

钤印　玄赏斋、宝笈三编、石渠宝笈、太史氏、董氏玄宰、嘉庆御览之宝、
宣统御览之宝、嘉庆鉴赏、三希堂精鉴玺、宜子孙

作品赏析

卢俊山

　　从董其昌一生所流传下来的书法作品来看，他的作品以行书、行草书
为主，而以纯草书出现的作品非常少。从这一角度来说，这件作品就显得
难能可贵了。

　　这件作品书写的材料为绫本，而不是普通的纸本。如果有机会见到原
作，从外观上看，应该是一件比较"华丽"的作品。正因为这一原因，很
多专家学者，认为这是一件应酬作品，是用来送人的。

　　当然，应酬作品也有其自身的特点，书写时状态比较轻松自如。因此，
这件作品呈现给我们的感觉也是这样的，洋洋洒洒，写得非常的潇洒、自然，
没有一点因为"创作"所导致的"刻意做作"的姿态。

　　绫本书写，笔墨不易留住、易滑；另外，董其昌喜好用淡墨书写，这
在绫本上的表现，就更容易使墨汁变灰色，容易"暗淡伤神"。这些都给后期，
包括当代的书法创作以启示。

　　虽说应酬作品，但是作品自身的艺术价值还是很高的。起首的"怪得
北风急"，以连笔的形式，一挥而就，字组内部有形成开合的姿态，非常
精彩，这在整件作品当中，应该说也是一个"点睛之笔"。从用笔方式上
来看，应该是出自怀素《自叙帖》的用笔习惯，挥洒之余，而不失"古法"。
这也是董其昌一生所推崇的书法准则。

　　落款"其昌书"，以"穷款"的形式出现，这是董其昌的习惯性落款方式。
在他的立轴作品中，多数落款，都只写了"其昌"两个字，大家以后看董
其昌的作品可以留意一下这一特点。

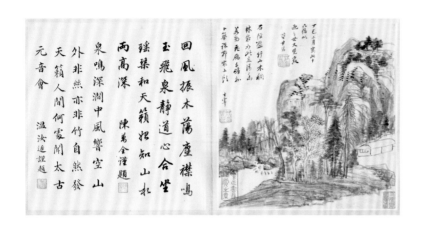

仿古山水画册

材　　质　纸本

收藏地点　上海博物馆

作品尺寸　26cm×2.3cm×16

创作时间　明万历四十五年（1617）

作品释文

款识及印章　1.仿云林笔意。玄宰。钤：董其昌。

2.闭户著书经岁月，种松皆作老龙麟。玄宰。钤：董其昌。

3.山中何所有，岭上多白云。只可自怡悦，不堪持赠君。玄宰。钤：董其昌。

4.卧房阶下插渔竿。补白香山诗。玄宰。钤：董其昌。

5.鸿雁归时水拍天，平冈古木尚苍烟。借君余地安渔艇，着我西窗听雨眠。蔡天启诗意。玄宰画。钤：董其昌。

6.岩居高士图。玄宰画。钤：董其昌。

7.闲云无四时，散漫此深谷。幸乏霖雨姿，何妨媚幽独。玄宰。钤：董其昌。

8. 夕阳渡口见青山，谁识其中有许闲。君本为樵北山北，卖薪持斧到人间。玄宰。钤：董其昌。

9. 溪山亭子。玄宰画。钤：董其昌。

10. 云多不计山深浅，地僻绝无人往来。莫讶披图便成句，柴门曾对翠峰开。玄宰画。钤：董其昌。

11. 玄宰画。钤：董其昌。

12. 玄宰画。钤：董其昌。

13. 玄宰画。钤：董其昌。

14. 山下孤烟远村，天边独树高原。玄宰。钤：董其昌。

15. 仿倪高士。玄宰。钤：董其昌。

16. 石径盘纡山木稠，林泉如此足清幽。若为飞牖千峰外，卜筑诛茆最上头。玄宰。丁巳二月写此十六幅，似逊之世丈览教。董其昌。钤：董其昌。

题　签　1. 董思翁山水。

2. 董思翁山水十六繙。养正书屋珍藏。爱新觉罗·旻宁钤：皇次子。

3. 董文敏为王奉常画册十六帧。无上神品。密韵楼主人属题，吴湖帆。钤：梅影书屋。

鉴藏印记　1. 王掞、王掞藻儒章、王掞印、王掞印、藻儒、藻儒、掞、颛庵、颛庵、王藻儒氏

2. 士骢、龙猷、泗州杨氏所藏

3. 西园过眼

4. 密韵楼

5. 太原郡图书印、太原第八子

6. 孙煜峰珍藏印、孙煜峰、煜峰鉴赏

7. 西田、西田主人

8. 皇次子章、皇次子、皇次子、养正书屋、养正书屋鉴赏之章、御赐养正书屋

9. 真赏、图书养性、寸心千古、文肃后人、涵养性灵、宁、乐安和、希逸

10. 乌程蒋祖诒藏

秋光石氣映轞之不

水秋風倚漢南应長

郭亭長送客稿將書

色亞寒潭

幽涧清且淺白雲自来去迴

風起虛牝聲入沿溪樹狎獵

看倒垂嵐光染衣屨

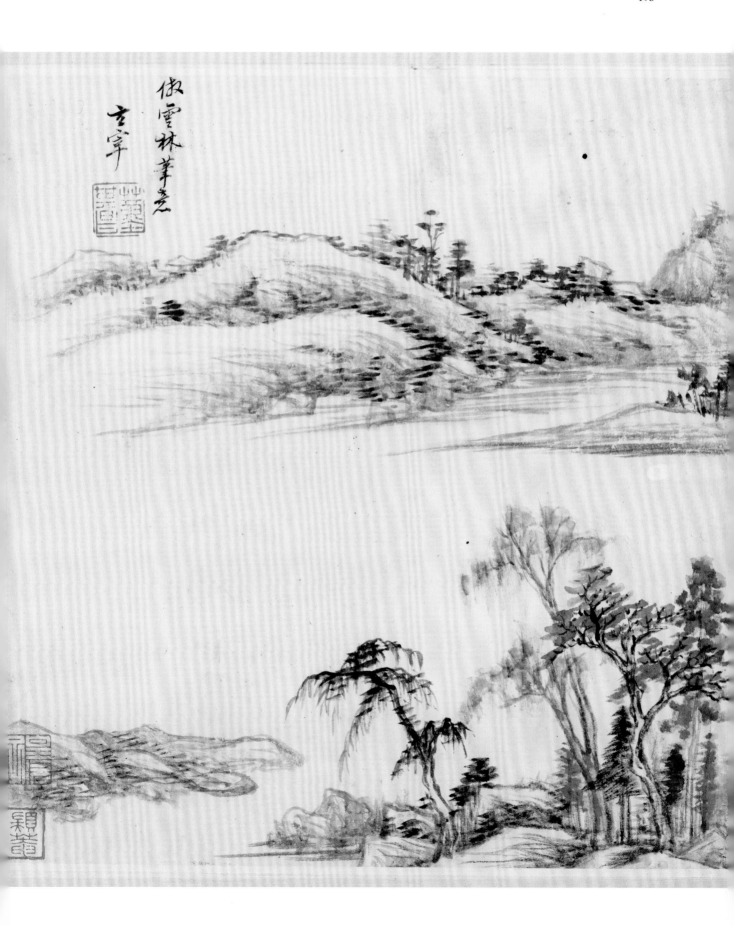

蒼官墨客兩無煤蘇
葉床間攤綠籤老卻
龍辣心尚壯長年自
下著書籤
山居好著書點葉長松下耳
根間風濤心地收汗馬不連
閒閻人誰是忘筌者

何事槎風倦暫停曉
東雲遲來旨偏盡家
不宵霍山色漱露踈林
一抹青
楚山宜曉墨岩髣畫生雲似
有推人徑蒼茫不可分晚來
烟欲紫西嶺帶斜暉

荻葦叢中杙幾篙沿
隄路曲傳平皋漁竿
閒播斜陽岸回首前
江風雨高
卜築傍清江其樂六無極纜
船荻岸邊晒納漁邨側夜
月水中央放流隨所適

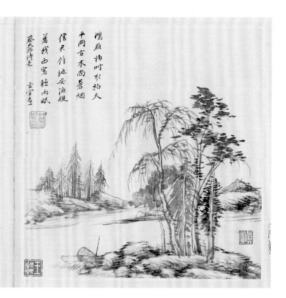

鴻雁炳州水拍天
平岡古木尚含煙
信美非吾地安漁艇
著我西窗獨兩眠
蔡九峰詩意
玄宰畫

橫塘寒雨謦斜飛
盡艫無匃泊渚礫隔
岸人家溪市晚綠
籛新吳鱠魚歸
沙渚未鴻鴈滄江有白鷗西
窗疎兩迤蕭瑟荻花秋相將
天隨子笠澤上漁舟

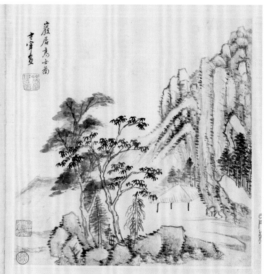

廛居高士圖
玄宰畫

蕙帳秋共岳眠帥卻高
雲明月獨蕭々誰將
此子畚邱壑一任林風
響綠瓢
山中別有天斯人在邱壑
解帶卧松雲裛滓樓樂
水流花自開獨寔久不覽

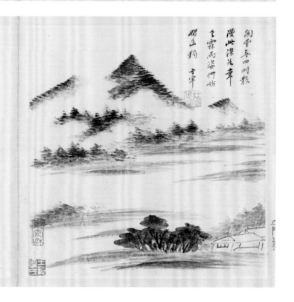

陶雲吾四門教
澤此深姿何妨
壬霖兩姿何妨
煙丘犢 玄宰

逶々南北總無人一
氣鴻濛不可易言信
太虛能變化生涯硯
是藉山深
流雲正依山高下互縈帶山
如螺髻鬢雲作兜羅會曾
為三楚游此景湘江外

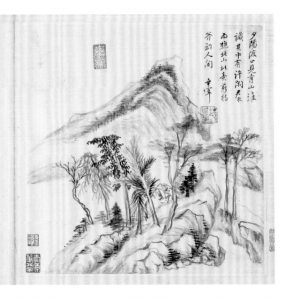

菱塘柳漵下輕鷗日
蓿山居景更幽看盡
晚霞江樹暗樵人歸
踏月當頭

石屏有佳句誰謂留人間春
水漵旁渡夕陽山外山傳神
在阿堵逸興寫蕭閒

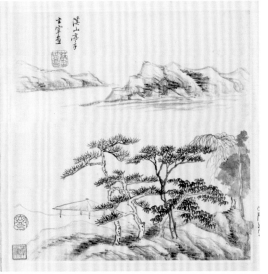

鏡面新磨水拍隄飛
蓿鳥好拂雲倡羽無
風笛闌干畔喚蓿山
花過碧溪

溪午轉松陰高人方隱几天
地自春秋乾坤一亭子玄
來無沸礙現在生歡喜

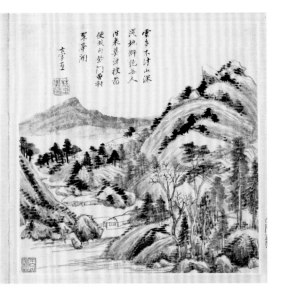

毅出煙雲作畫屏峯
峯排闥送逸青常時
傴塞難相遇總爲高
人入戶庭

斜徑入雲去連林垂綠蘿
松門長不掩只有白雲遇
境幽何所攤人道是東柯

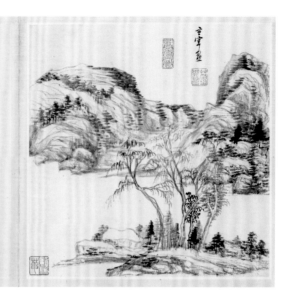

盧巖萬疊出雲遲遲
翠全侵薜荔帷幾點
蟞螺唳不散又添濃
黛畫憐眉

高巖何合沓疊矗一層層暖
翠遙欲滴浮嵐角可盈定
知看未足徑擬扶節登

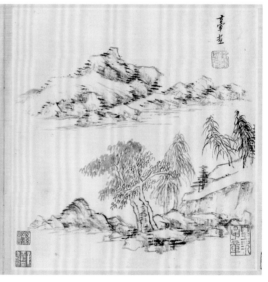

微微花霧散林阿風颶游
練百尺拖點滦薺皋春
事淺夜來細雨長青莎

一雨眾綠稠新晴見煙樹
曉塘蒲葉暗遠蒲巔風度
興來一舒嘯俯仰色情寫

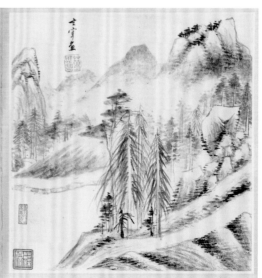

松門題題鎖春醱野
館雙柑羅聽鵤烟火
午微花塢濕有人煩
黍餉東菑

入山已深積雨珠未歇天
半百重泉樹杪飛衝突晴
霽出前林泉芳欣覽叢

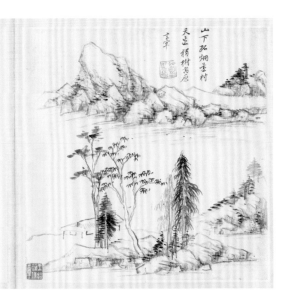

林塗蘭阪俯平沙風
景微茫遠樹遙寰是
烟波迷北渚消魂楚客
望嶺花 [印]
獨樹烟中出孤村烟分深
生烟何漢遙連接層陰靭
川餘魚意風格自蕭森 [印]

山下孤烟立村　天主植樹有原　玄宰 [印]

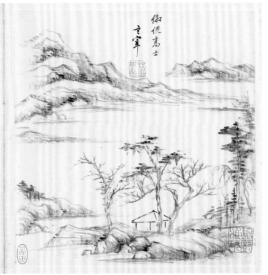

野水半坳通麓眼秋山一
枬湧魚鱗不教花樹重
重掩　　　蘿補屋人 [印]
遠林何蕭踈于焉縱游目
淳風何蕭目太古野色在茆
屋日夕氣逾佳時見歸
樵牧 [印]

仿倪高士　玄宰 [印]

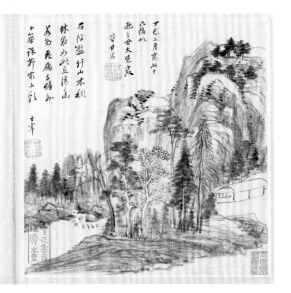

回風振木蕩塵襟鳴
玉飛泉靜道心合坐
瑤琴和天籟怛知山木
兩高深　陳萬全謹題 [印]
泉鳴深澗中風響空山
外非絲亦非竹自然發
天籟人間何處聞太古
元音會　溫汝适謹題 [印]

石徑盤紆竹山木稠　林氣如此虽遇……
玄宰 [印]　乙巳二月寫此十六幅於西湖大覺菴

作品赏析

沈飏

　　董其昌在《仿古山水册》第十六幅上题识：“丁巳二月写此十六幅，似逊之世丈览教。”丁巳万历四十五年（1617），这年董其昌六十三岁时。“逊之”是王时敏的字，由此可见《仿古山水册》是董其昌专门精心为弟子所作。1617年春董其昌泛舟游历镇江、太湖间，颇似当年倪瓒弃家隐居太湖时的心境。依照画家在各页上的题识，十六幅册页中有两幅题识指名是仿倪瓒山水风格，以“仿倪”为基调，实汲取融会宋元诸家画法，对董源、巨然、黄公望、倪瓒领悟颇深，他是在师古人的过程中，进入文人画堂奥，参悟笔墨的更深层内涵，并呈现出自身成熟的风格样貌。

　　董其昌主张“书画相通”，他曾提出：“士人作画，当以草隶奇字之法为之，树如屈铁，山似画沙，绝去甜俗蹊径，乃为士气。不尔，纵俨然及格，已落画师魔界，不复可救药矣。”他不仅提出以书入画，对书法用笔入画提出了更内在的要求，使得精纯笔墨不流于浮泛表面。在笔和墨的运用上，笔法多源自黄公望、倪瓒，皴、擦、点、划，柔中蕴含骨力笔法分明井然。墨法更多是呈现出巨然、董源、米家父子的一脉，干湿浓淡丰厚深远层次清晰。

　　董其昌《仿古山水册》的构图主要采用典型的“一河两岸式”布局，近景置坡地在画幅的右下方，坡上植有高矮参差的树群；中景则是大块留白的水域；远景山石依附水平线布列，一抹轻淡的远山，淡墨横点作小树丛林，使画面产生平远的空阔感来。

　　虽然作品题材画法主要仿效宋元各家，尤其主宗黄公望、倪瓒，但更多的是自身面貌，如工而拙的树石形态，秀而生的勾线用笔，轻淡而多层次的墨色积染，他用不同的角度重新来建构古人的山水，建构了他自己平和清润的山水境界和意趣。这些都显现出董其昌丰厚的学养和个性特色。

　　前辈老师都说看不懂董其昌就不懂笔墨。董其昌为传统文人画开启一种新水墨淋漓的可能，一种新的态度，不张扬，不炫技，温和而中性。无相而又有种种相，似有似无不着痕迹，耐人寻味。他以绘画和理论直接影响了弟子王时敏，“四王”就是董其昌绘画体系的身体力行者，龚贤受益终身，连不喜欢董其昌的石涛，仍然受益于董其昌打开的方向。董其昌就是笔墨，笔墨就是董其昌。

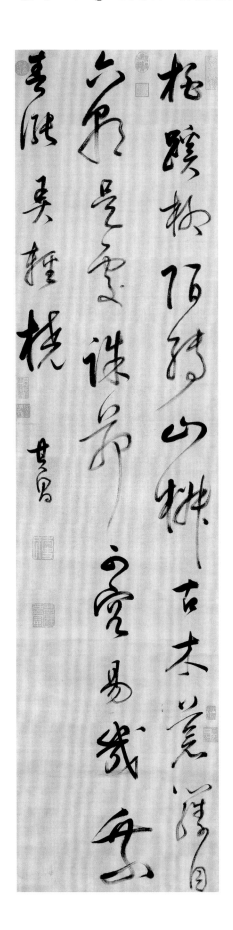

七言绝句轴

书　　体　行草

收藏地点　台北故宫博物院

作品尺寸　172cm×43.5cm

作品释文

书法　桃蹊柳陌缚山椒，古木苍藤自六朝。是处诛茆可容易，几乘春涨弄轻桡。其昌。

钤印　玄赏斋、嘉庆预览之宝、宣统预览之宝、嘉庆鑑赏、宝笈三编、石渠宝笈、三希堂精鑑玺、宜子孙、太史氏、董氏玄宰

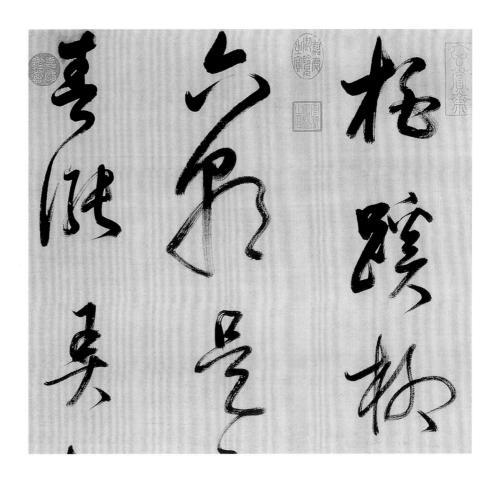

作品赏析

陈少君

　　这是一幅董其昌的行草条屏，常见的三行式章法，内容是其诗集《容台集》中的题画诗，八首之中的第三首。在董其昌的存世书作中，行草书占了很大比重，而在行草书中，以两种呈现方式为主，一种是对前代经典的拟作（或者是意临之作），一种是纯自我性情的创作。显然，这幅作品属于后一种。

　　在创作中，董其昌贯彻了他一向清健温雅的审美理念，行气舒朗，用笔起讫明晰，丝毫毕现。在用笔用墨上，形成一种一任自然，烂漫天真的气息。从董其昌的作品来看，他是一个绝对的帖学系统传承者。用笔极其讲究线条的干净，笔毫的顺畅。在毛笔提按的深度上，董其昌似乎有一种天然的"洁癖"，最重的提按处也不会超过毛笔的腰身部位，当然更不会用到毛笔的根部。

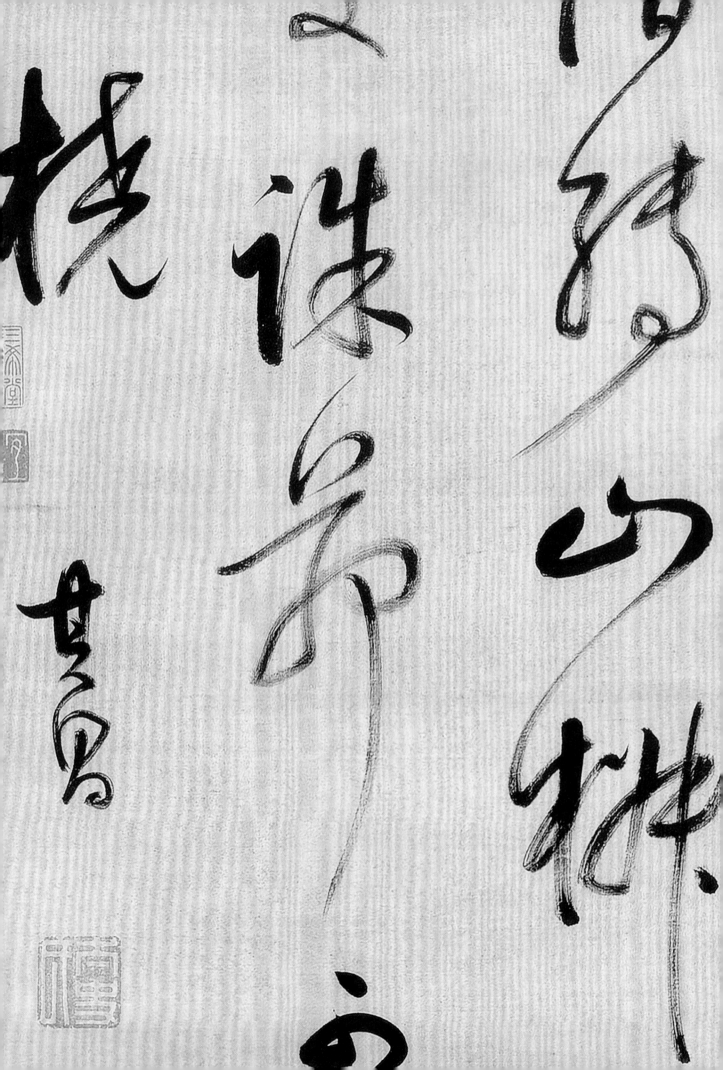

在字的间架安排上，他也似乎表现得漫不经心的样子。并无太多大开大合的疏密对比。在这幅字的章法处理上，第一行较为平直，第二行形成了略微摆动的行气线轨迹，第二行的最后一个"乘"字，独占两个字的空间，用笔线条厚重，似情绪达到一个高点，如同音乐在歌的最后长音高扬的抒情手法，旋及又进入一种平和的状态，第三行最后五字回到温和的浅吟低唱，平缓悠然的结束乐章。董氏的高明在于他充分理解了节制的力量，抒情含蓄内敛，绝不作撕心裂肺的呐喊状。董氏作书，若不经意，其意趣得之于一"生"字，生则无俗态。尝云"赵（孟頫）书因"熟"得俗态，吾书因"生"得秀色。赵书无弗作意，吾书往往率意"，这与当下的书家巧心经营，刻意安排，确有极大不同之处。

在用墨上，董其昌习惯用写完笔毫墨汁再蘸墨的方式进行自然书写。如在此幅作品中，第一笔饱蘸浓墨书写三个字，直到"柳"字呈枯墨状，然后略添墨写"陌缚"二字，接着蘸墨写出"山椒"二字，继而略添墨写出"古木荒藤自"五字，第一行的用墨节奏，按字组划分是3/2/2/5，依此方法，第二行用墨节奏是4/2/3/1/1，第三行为2/2/1，这些小节奏的变化使得通篇墨色丰富而自然，含而不露，蕴藉之中自有风流。在《画禅室随笔》中，他曾说"用墨须有润，不可使其枯燥，尤忌浓肥，肥则大恶道矣。"用墨讲求润，戒之燥，宜清淡，忌浓肥，是董氏的审美标准。若把董氏书作类比于音乐，则更似干净纯粹的童声民谣，清澈的声线，简洁优美的旋律，平淡天真无造作矫饰之感，这种自然优美的表现方式，我想是其能长久打动人的原因吧。董其昌的用笔与用墨技巧都偏向于一种率性而为，点到为止的表达方式。

当今学董的书家是比较少的，究其原因，一方面是当下展览时代的风气所致。展览作品强调强大的视觉冲击力，在造型上夸张，用墨上块面对比强烈，空间分割多样，甚至以畸变，怪异来强化书写的个性。二是当下碑帖结合为书坛主流，董氏一路的纯帖学路径，在大字为主流的展厅中不占优势。正因为如此，如何矫饰当下书风之敝，董氏雅致静气，从容不迫的书风如同一股清流，或许对当今书家回归书斋，回归于自然书写状态，值得关注并反思的地方。

后记

　　自董其昌书画艺术博物馆建馆以来，我们就以宣传董其昌书画作品和理论学说为使命。本馆以微信公众号"玄外之音"专栏为平台，邀请来自全国各地的书画家，对董其昌的书画作品进行赏析，文中作者多为中国书法家协会会员、中国美术家协会会员，以及书画相关专业的硕、博士，他们用通俗易懂，又不失专业性的文字，向广大读者讲述董其昌的书画艺术魅力。

　　本书中运用了大量的高清图版，均来自全国的各大博物馆，特别要感谢上海博物馆给予我们的大力支持。我们力求让读者在打开书本、欣赏精美作品的同时，身心愉悦之感油然而生，伴随朴实的文字，能轻轻松松地读懂一件件董其昌的作品。这是本书的出版所期待的。

　　专栏开设已近两年，共汇集了三十六篇文章，结集成此册，以飨读者。观点、文字，若有不当之处，请诸方家不吝指正。

<div style="text-align: right">

彭烨峰

董其昌书画艺术博物馆馆长

</div>

图书在版编目(CIP)数据

玄外之音：董其昌书画作品赏析/董其昌书画艺术博物
馆编. -- 上海：上海书画出版社，2022.2
ISBN 978-7-5479-2817-2

Ⅰ.①玄… Ⅱ.①董… Ⅲ.①汉字－法书－鉴赏－中国
－明代②中国画－鉴赏－中国－明代 Ⅳ.①J212.05

中国版本图书馆CIP数据核字（2022）第020812号

玄外之音:董其昌书画作品赏析

董其昌书画艺术博物馆 编

责任编辑	孙稼阜
编　　辑	陈　彤
审　　读	曹瑞锋
特邀审读	陈根民
封面设计	陈绿竞
技术编辑	钱勤毅

出版发行	上海世纪出版集团
	上海书画出版社
地址	上海市闵行区号景路159弄A座4楼
邮政编码	201101
网址	www.ewen.co
	www.shshuhua.com
E-mail	shcpph@163.com
制版	上海久段文化发展有限公司
印刷	上海画中画包装印刷有限公司
经销	各地新华书店
开本	889×1194　1/16
印张	13.5
版次	2022年2月第1版　2022年2月第1次印刷

书号	**ISBN 978-7-5479-2817-2**
定价	**220.00元**

若有印刷、装订质量问题，请与承印厂联系